謝雪文（雪兒Cher） 文·攝影

Keep Going!
Be a Traveler!

每一次出發都有意義

每一次出發都有意義

　　人生第一次自助旅行是 29 歲，三個臭皮匠高中同學傻呼呼的決定要去泰國闖闖，因為從未自行購買機票、制定國外行程以及規劃路線，在辦公桌前做了數個月的旅行功課，桌上攤開數本曼谷自由行的書，把所有要去的景點畫了出來，排列滿到不行的餐廳跟購物中心，最終幾個人在旅程最後一天臉都很臭！

　　每天一早八點出門步行到晚上十點，一家內衣小店逛了三小時，一個水門購物商場待了整天，一路吃，一路買，每日醒來都是一臉倦容，排定的大皇宮、鄭王廟一個都沒去，但每個人的行李箱都爆炸，那年我買了五十多件衣服回台灣，不過一半以上都沒穿過，最後進入了資源回收箱。

　　不完美的自助旅行，卻開啓了接續人生的旅遊魂，我才明白國外旅遊不是只有跟團，吃、喝、買，把行程交給旅行社負責就好！

　　每一次出發應該從開始規劃那一刻啓動，確定要去的國家、抵達的城市，然後把想要體驗的清單列出

來，用最順暢的交通、最優質的時間、最方便的網路將旅程心願一一達成。

國外自助旅行的魅力到底在哪裡？是的，你不只是在旅遊，而是對未知旅程的冒險與挑戰，跳脫日復一日的工作日常，逃離一成不變的生活日規，從睜開眼睛那一刻，你是 New People，擁有全新的 New Day，你要做的，就是把規劃好的行程一關又一關闖完，然後帶著微笑跟幸福感返回熟悉的家。

自助旅行，真的沒什麼了不起！但對於即將踏入三十歲的我來說，踏出這一步後，彷彿在無止境的黑夜中找到一顆閃亮星星的光，我能看到星星的背後有無數的星星，而我的願望是想征服更多的星星，即使眼前二十多歲的我，無論語言、荷包、工作、家庭條件都弱爆惹，英文單字只能說出 YES 跟 NO，存款還不到二十萬，家人也反對，公司更是不喜歡一直往國外跑的職員，但我相信只要願意伸出手去把天上的那顆星星摘下來，未來的人生道路上就會出現璀璨星空。

於是，隔年大膽的提出第二人生實驗計畫！31 歲到紐西蘭跟澳洲打工度假去，在四百天的旅程中我褪去了高跟鞋跟套裝，穿上人字拖跟 T-Shirt，丟掉行李箱

換成大背包，成爲一名行遍天涯的背包客，即使歸來故鄉返回職場，仍然不時就訂機票往四處飛去，不管別人怎麼看我，我想要的，就只是征服更多星星而已。

34 歲那年，人生遭遇了一場重大變故，直接裸辭職場，並決定將去世界摘星星成爲人生最重要的計畫，用一個大背包，少少的存款，無比的信念走出屬於我的眞實第二人生。

五年間，自助旅行走訪共六十幾個國家，世界七大洲，直到新冠肺炎的疫情才戛然而止，40 歲前摘百國星星的心願計畫也因此告吹！stay at home 的兩年間我曾想過回職場上班，或是從事旅行相關的工作，而內心卻有一個聲音告訴自己：「生活每一件事情的發生都是有意義的！」它要你停下來，看看故鄉的風景，多陪陪家人，等到風雨過去，彩虹就會掛在天邊。

停滯無法遠行的兩年間，接連出版兩本書《生活中，選擇留下合適舒服的人》、《立志把生活過成喜歡的樣子》，堅持社群日更寫作，期間也接不少商業合作代言，意外賺得盆滿缽滿，讓人不禁疑惑該停留在原地賺錢，還是捨棄好不容易經營好的舒適圈，繼續去世界漂泊呢？

我想，顯而易見，答案就是：「走下去啊！」

機票訂下去那刻，腦海裡沉寂多年的星星都亮了！彷彿內心的小宇宙都在發光，如果這輩子注定要漂泊，那就飄到世界爲家。畢竟十年前在種下第一顆種子後，歷經家庭革命、辭職、復職、再辭職、感情分手，也度過在國外差點病死、錢包被偷、半夜找不到住宿、當地抗爭燒車子等荒唐事，都不曾退縮。

我已在歲月旅途上結出喜歡的果實，每次通往機場的路上，抵達新的城市那一刻，相信每次出發都是有意義的！每一次與陌生人相遇也都是奇蹟。

期待這一本書能給還沒踏出這一步的人勇氣，
給已經踏出去的人持續出發的動力，
請出發，去世界任何你想去的地方，
很多藉口，是你給自己，
唯一能阻止踏出這一步的，也只有你自己。

仍在路上，一直想走下去的旅行大女孩～

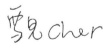

雪兒的旅程（2002-2023）

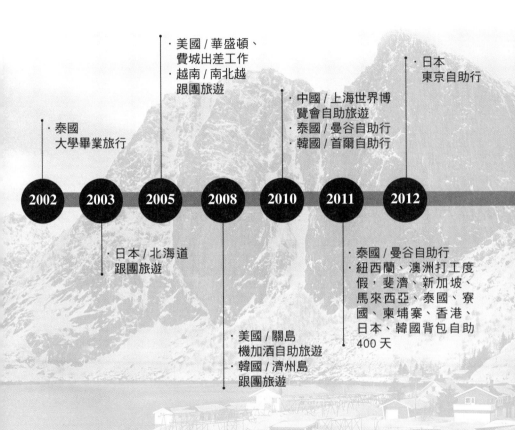

· 美國 / 華盛頓、
 費城出差工作
· 越南 / 南北越
 跟團旅遊

· 日本
 東京自助行

· 中國 / 上海世界博
 覽會自助旅遊
· 泰國 / 曼谷自助行
· 韓國 / 首爾自助行

· 泰國
 大學畢業旅行

2002　**2003**　**2005**　**2008**　**2010**　**2011**　**2012**

· 日本 / 北海道
 跟團旅遊

· 美國 / 關島
 機加酒自助旅遊
· 韓國 / 濟州島
 跟團旅遊

· 泰國 / 曼谷自助行
· 紐西蘭、澳洲打工度
 假，斐濟、新加坡、
 馬來西亞、泰國、寮
 國、柬埔寨、香港、
 日本、韓國背包自助
 400 天

・泰國 / 清邁 7 天自助行
・泰國 / 曼谷潑水節 9 天自助行
・中國 / 澳門、香港、廣東、廣西 12 天自助行
・韓國 / 釜山慶州 13 天自助行
・日本 / 沖繩 5 天自助行
・日本 / 四國 14 天自助行
・中國 / 雲南 37 天自助行
・泰國 / 曼谷華欣 8 天自助行
・日本 / 東京鎌倉 8 天自助行
・馬來西亞 / 沙巴、汶萊 14 天自助行

・馬來西亞 / 亞庇、
 納閩島自助行
・菲律賓 / 長灘島、
 克拉克自助行
・韓國 / 首爾自助行
・日本 / 沖繩自助行

2013　　**2014**　　**2015**　　　**2016**

・日本 / 東京自助行
・中國 / 香港、廣州
 自助行
・新加坡、印尼峇里島
 自助行
・馬來西亞 / 吉隆坡、怡
 保、金馬輪高原自助行
・泰國 / 曼谷華欣大城
 帶員工自助行
・日本 / 京都大阪自助行

・北歐 / 冰島、瑞典、挪威、
 芬蘭與愛沙尼亞 36 天自助行
・日本 / 東京賞櫻 6 天自助行
・南亞 / 泰國、印度、緬甸、
 馬來西亞 78 天自助行
・歐洲 11 國 / 義大利、梵蒂岡、
 奧地利、捷克、匈牙利、斯洛
 伐克、斯洛維尼亞、克羅埃西
 亞、黑山共和國、阿爾巴尼
 亞、希臘、中國 58 天自助行
・日本 / 北海道 5 天觀光參訪

每一次出發都有意義

7

雪兒的旅程（2002-2023）

- 俄羅斯／貝加爾湖 8 天旅行社合作踩線
- 歐洲／法國、盧森堡、比利時、荷蘭、德國 32 天自助行
- 瑞士、列支敦士敦 12 天帶家人自助行
- 歐亞／希臘、阿爾巴尼亞、北馬其頓、黑山共和國、克羅埃西亞、波士尼亞與赫塞哥維納、斯洛維尼亞、斯洛伐克、奧地利、德國、伊朗、亞美尼亞、賽普勒斯、馬爾他、義大利、聖馬利諾 50 天半自助行
- 中國／西藏 8 天跟團旅遊

- 紐西蘭、澳大利亞、印度、斯里蘭卡、尼泊爾、馬來西亞 117 天自助行
- 歐亞非／西班牙、葡萄牙、阿拉伯聯合大公國、希臘、埃及、以色列、巴勒斯坦、約旦、土耳其、中國 10 國 78 天自助行

2017 **2018** **2019**

- 南韓／首爾、慶洲、釜山 7 天帶家人自助行
- 馬來西亞／砂拉越、汶萊 8 天帶家人自助行
- 菲律賓、土耳其、哥倫比亞 36 天自助行
- 美國／美西 12 天國家公園自助行
- 印尼、馬來西亞 12 天帶家人自助行
- 北韓中國 8 天跟團旅遊
- 南美洲／烏拉圭、智利、阿根廷與南極 37 天帶家人自助行

大事記

8

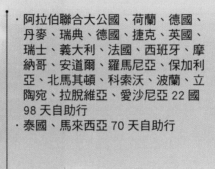

· 阿拉伯聯合大公國、荷蘭、德國、丹麥、瑞典、德國、捷克、英國、瑞士、義大利、法國、西班牙、摩納哥、安道爾、羅馬尼亞、保加利亞、北馬其頓、科索沃、波蘭、立陶宛、拉脫維亞、愛沙尼亞 22 國 98 天自助行
· 泰國、馬來西亞 70 天自助行

2020　　**2022**　　**2023**

斯里蘭卡 10 天
帶家人自助行

· 南韓 / 大邱 8 天自助行
· 義大利、瑞士、挪威、埃及 63 天半自助行
· 日本 / 四國 8 天家人自助行
· 馬來西亞、泰國 17 天自助行
· 蒙古 9 天自助行
· 日本關西 15 天自助行
· 南非 / 納米比亞、波札那、辛巴威、尚比亞 29 天半自助行
· 香港、摩洛哥 17 天半自助行

CONTENTS

Part 1.

打破恐懼，開啓腦海的世界冒險地圖吧！

如何從零開始，克服內心恐懼踏上摘世界星星的夢想旅途？

　　面對未知陌生旅途，極少數人能無所畏懼立即勇敢地邁出步伐，總在「我可以」跟「不可以」之間徘徊不定，於是想找一條安全線，就算迷路了也可以找到回家的路。

　　身為內向者的我，明白一個人出發前的恐慌，害怕踏出這步即將就會失去一切。同時也兼具過來人身分的我，相信每一次冒險，都必須學會承擔風險，無論旅行、感情跟事業都一樣。這一個章節，雪兒陪你從零開始做好自助旅行的心理建設。

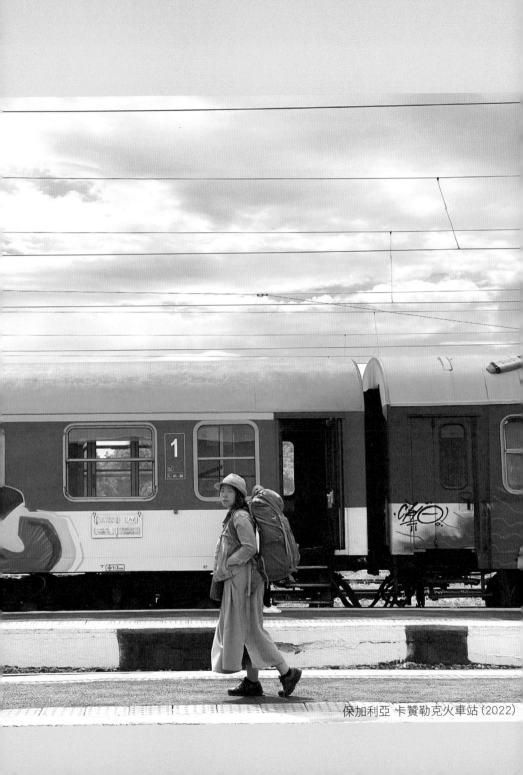

保加利亞 卡贊勒克火車站 (2022)

走出去，為自己活一次

多年前，我曾在台北辦了一場講座——「自助旅行真的很難嗎？」活動發布之前，很擔心沒有人會想來聽。但，是我多慮了。當天台下滿滿的觀眾，聽著我從跟團客逐漸成為旅行背包客的歷程，從膽怯、恐懼，到將懷抱環遊世界的夢想做為人生目標。離場前許多觀眾用殷切的眼神看著我說：「雪兒，謝謝你提供這麼多很棒的資訊給我，打破了我很多害怕跟不安，希望將來有天能像你一樣自己去世界旅行。」

而我回應一抹不失禮的微笑，點頭、握住對方的手，輕輕的說：「我，可以。你，也可以的。」因為曾經，我也被這句話深深地救贖。

為什麼下定決心去自助旅行？
因為渴望改變一成不變的生活

大學畢業後，我把全部生活寄託在工作跟感情上，過分認真地以為只要付出就會有收穫，然而日復一日

機械式起床、上班打卡、開會、下班約會、追劇、跟另一半吵架、和好，生活陷入黑洞中，沒有激情，也沒有熱情，失去了活著的意義。

面臨即將來臨的三十歲，我掉入了比十八層更深的初老地獄，非常厭惡鏡子裡的臉孔，一事無成外，還失戀了！

身旁耳語間充滿了各種「應該」：你應該找個人嫁！你應該去念個書！你應該買個房！你應該做個投資！就是沒有人告訴我：「你應該做自己！」「你應該去旅行看看世界長什麼模樣！」

某個午後，我打開了臉書，系統跳出來一則訊息「紐西蘭打工度假分享會」，底下還有一個報名連結，我戰戰兢兢的打開報名表，看了上面的報名資訊，閉上眼又關掉了連結，嘆一口氣告訴自己：「別想太多！那不適合你。」但隔日醒來我充滿懊悔，一早就打開電腦急找報名的連結紀錄。結果，晴天霹靂！額滿了！我癱坐在椅子上唉聲嘆氣，越想越生氣，於是私訊主辦人是否可以讓我候補，主辦人也好心說：「當然，沒問題。」兩天後我收到正取通知，穿著高跟鞋跟小套裝參加了第一次的陌生旅遊聚會，簽到時我站在門

口呼氣了兩口，心中默念：「親，你可以的，只是聽聽而已，又不是要立刻出去。」

結果聽完台上旅人分享後，內心澎湃不已，從來沒想過這個世界有另外一種活法叫「打工度假」，在三十歲前完美找到解脫感情跟工作的替代答案，我問主辦人：「我可以紐西蘭跟澳洲一起申請嗎？」她說：「當然可以，前提你要抽到紐西蘭打工度假的名額，因為一年只有 600 位！」

為了這句「我可以」，半年內數晚不眠不休地上網查詢各種部落客、論壇資料，還在旅遊論壇網站徵詢陌生旅伴一起出發，以及特地早起去網路咖啡店抽打工度假簽證。半年後我興奮哽咽地告訴世界說：

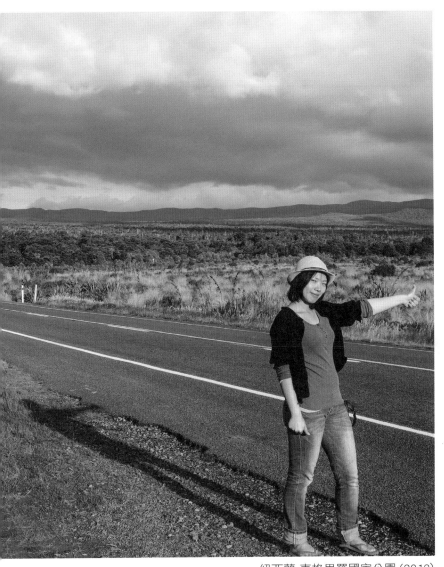

紐西蘭 東格里羅國家公園 (2012)

「我抽到簽證了！」

不知道三十歲的我可不可以，但就一個念頭；為自己活一次！

很多人在出發前都會問：「我真的可以嗎？」我也是。但我通常會補充一句：「如果連你都否定自己，就不會有人看好你。」

請打破別人建議的「你應該做什麼」，然後下定決心找到「我應該做什麼」，找到你想成為的模樣，會有一道光指引著你，既然別人可以辦到，那麼為什麼不放手一搏讓未來有所不同。

我暗自期許有天我也要站在台上，分享出走的心路歷程，當個為自己發光發熱的人。於是出走、歸來，歷經四百天的打工度假與背包旅行的洗禮，我將這一年的奇幻歷程整理成一場四小時的分享會，有一種使命告訴我：與其讓人在腦海中瞎子摸象，被恐懼侵蝕，不如告訴想出發的人，曾經我國外打工度假的日子經歷了什麼，背包旅程感受了什麼，沒有想像中困難，當然也不簡單。

一路走，背包小白也有變成大神的一天

不要小看自己，也不要否定過去成長的軌跡，人都是在錯誤中慢慢學習，壞的是經驗，好的是經歷，只要往內心正確的方向去，就不會把日子過成一攤死水的模樣。

曾經我以為打工度假旅途的終點，就是返家結婚生子的起點，沒想到踏進了自助出國旅行這道窄門，變成了日日查機票、看地圖、找景點的起點。

我常告訴台下的聽眾：我，三十歲才開始自助旅行，口袋沒很多錢，迷路是家常便飯，都有勇氣走遍世界，我可以，你也可以。自助旅行值得你去嘗試、去嚮往、去挑戰、去經歷，不要隨便被他人或是新聞所矇蔽了雙眼，也不要被自己的怯懦限制了雙腳，更不要害怕失去而不敢前進。

當一個有故事的旅人，相信每個踏出去、歸來的你，最終都可以成為閃閃發光的那個人。

一旦染上旅行的癮，
即便再窮都要旅行

　　流浪四百天踏上返鄉的路不到一個月，旋即訂了飛往東京的來回機票，朋友說：「過去一年怎麼還玩不夠嗎？不好好存錢，怎麼又要出門花錢？」我回：「一旦染上旅行的癮，即便再窮都要旅行。」

旅行，是人生中場的解藥，也是活藥

　　阿姆斯壯的一小步，是人類的一大步！那麼踏出自助旅行的一小步，也可能變成改變未來的一大步嗎？沒錯，旅行歸來後，腦袋裡想法變得跟過去完全不一樣，也成為同事跟朋友口中徹底的怪胎，有著不去會死的旅行理念，寧可把薪水全部花在機票跟出國上，也不想花在聚餐跟逛街上。

　　多年前，第一次上電台分享舊書《紐轉人生》，主持人問我：「妳的夢想是什麼？」我信誓旦旦說：「環遊世界！」她不可置信的表情彷彿在表達：這年紀為什麼還要做這麼不切實際的夢？不過，對我來說，

打破恐懼，開啟腦海的世界冒險地圖吧！

這年紀能找回夢想真的很好，而且不去做，永遠不知道自己可不可以！

自助旅行會把人的胃口養大，而且會上癮

打工度假前，我的第一次自助旅行是泰國曼谷，跟兩位旅「絆」花了五天跑了無數間百貨公司跟商場大肆採購，事前安排的曼谷景點則一個也沒去，等於做了半年旅行功課打水漂。隔年我在旅遊論壇的徵伴區找到三個台灣陌生人陪我舊地重遊，剛好幫我過生日，我用雙腳將旅途規劃景點一個一個從清單劃掉，好像跑壘達陣，即使偶爾會出包，也讓人有全壘打興奮的感受。

遠行那年，拖著三十公斤笨重的行李到紐西蘭、澳洲展開為期一年的打工度假，帶著既期待又害怕的心情出發，結果所有事情都沒有想像中那麼可怕，沒有錢就會開始找工作，沒東西吃就會開始學煮飯。這樣的旅行跟過去不太一樣！不是定居在異鄉，也不是旅遊在異鄉，而是真實的體驗生活在異鄉。將近八個月時光，我非常享受在異地的日常起居，才明白過去真的把出國想得太複雜，生活原本存在好的跟壞的，

人要懂得自己選擇跟適應。

結束前，我與路上結識的陌生夥伴開著露營車環遊紐西蘭，之後搭便車環遊澳洲，利用各種不同方式省錢去旅行，在網路上尋找能夠同行的夥伴，每一段旅程都會認識不同國家城市的人，每一個旅人都帶給我全新又不同的視野。

一路上，我邊旅行邊丟東西，行李箱的東西越來越少，也不停的在換旅行工具，體驗各種旅行住宿，對我來說飯店已經太遙遠，旅社太高級，帳篷是很棒的工具，睡別人家的客廳也是一種很棒的住宿環境，跟一堆旅人喝酒是最棒的享受。

體驗不同方式旅行是一種挑戰，陷入後會愛上這迷人節奏

結束紐西蘭跟澳洲打工度假後，我選擇獨自背包窮遊東南亞各國，這是我此生最危險的嘗試，也讓之後陷入無法自拔的窮遊毒癮中，當獨自一人能擁有全世界的瀟灑後，就無法甘願為了死薪水放棄整個征服宇宙的夢想。

我在馬來西亞首次體驗住進陌生人的家，也沿路

拜訪之前在旅途認識的朋友，有時是跟旅社認識的夥伴結伴同行，有時就真的只剩下一個人走。東南亞窮遊旅行沒有計畫，走到哪裡就算哪裡，大部分不知道明天晚上要住哪裡，常常揹著七八公斤的背包走在路上一個小時，單純只是為了找今晚落腳的住宿，敲敲門，詢問是否有空房。

那時候網路還沒那麼發達，手機也沒辦法找尋位置，但旅途中我總是會碰到很多善良的人，告訴我怎麼搭車，哪裡有住宿，雖然是一個人走，卻不孤單。我喜歡跟不同的旅人聊天，然後在一個陌生城市漫步，找自己想要的風景。

沒有計畫或許是最好的旅行，雖然旅程中也常陷入崩潰，不過事後想想，如此不按牌理出牌的旅途回憶，反而讓人印象深刻，也正是面對各種磨難，我才發現，原來我已經不會怕未知的旅途。

訂了機票，就是一段旅程，一個人生過程

現實生活中，絕大多數人無法掌握自個的命運，包括家庭的地位，職場的階級以及起床開會的時間，不過自助旅行就不一樣，你是這趟旅行的主人，也是

這次旅行的規劃者，不管是行程滿點，還是廢到整天在床上打滾，或是變身吃貨美食達人！在旅途中，你能全權決定這幾天要怎麼過。

現實中「做自己」很難，旅途中「做自己」則是理所當然。因為口袋裡花的每一分錢，都是為了讓悲慘生活多一點開心而已，這也是為何中年男女紛紛前仆後繼想去自助旅行的原因，在職場地獄待久了，每個人都有逃離現實的理由，及與現實切割分手的衝動。

曾經我也是朝九晚五平凡的上班族，現在是靠旅行得到靈感來源的寫作網紅，平凡如我哪生得出來這麼多文字跟故事，這一切都要感謝當初的決定。

也有人問我：「出門旅行之後世界有什麼改變嗎？」我回：「原本的生活沒變，城市沒有變，附近身邊的人也沒有變，但是我變了！心變熱了，視野變廣了，想要飛翔的心更多了！每一次出門，走過旅程的日子，都像脫胎換骨般蛻變！」

染上旅行的癮，不再顧念不重要的人事物，畢竟此生最重要的，就是你自己。

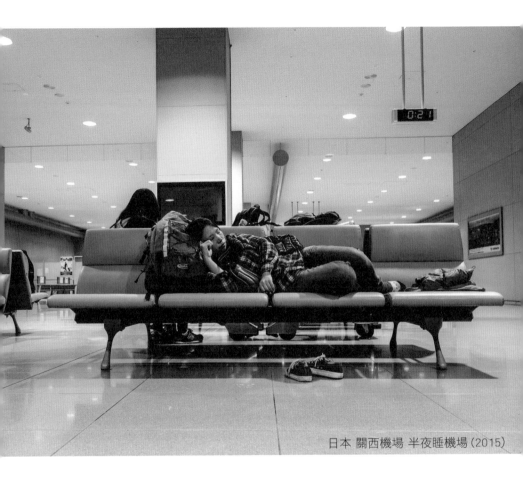

日本 關西機場 半夜睡機場 (2015)

每一次出發都有意義

一定要有錢才能出國去旅行嗎？

　　每次旅行歸來，最常被問的問題是：「這趟你花了多少錢？」說多了金額幾個零，就會被笑何必如此折騰，直接跟旅行社報團就可以。說少了幾萬元，就會嫌棄何必吃不好住不好，一點都沒有旅遊品質。關於這一點，我想說：「出國自助旅行是個人選擇，跟有沒有錢沒關係。」

　　首先，我不認為自助旅行可以省錢，尤其一個人出發。畢竟獨自要負擔的交通、單人住宿費用，加上行程規劃各種細節，倘若說勞心勞力也算一筆費用，累加起來可能不比跟團費用便宜。

　　不是為了省錢？那為何要把旅行搞得這麼累？我想，自助旅行箇中滋味是必須體驗過的人才懂，旅程是對自己負責，也是完成對自我的期許。對於不願懂的人，我都選擇忽視跟跳過。

有錢才能出國去旅行？

最討厭別人在我耳邊說：「你是很有錢才出國唷！」

我認為：「花自己的錢去完成自己想要的旅行，跟有沒有錢沒有關係！」

在某些人眼中，喜歡出國自助旅行就是不好好存錢只想亂花錢，不認真思考未來只重視短暫的享樂，好似花錢在買房子、股票、家電都無罪，花在旅行就是浪費。之前有打工度假回來的朋友去面試時被問：「你不會半年後就又要離職出國去？」心想這到底是什麼偏見與關聯。

也見蠻多人熱愛嚷嚷著沒錢出國，卻日日上網購物沒有消停，到底是沒錢出國，還是不願意把錢花在出國上，亦或單純羨慕嫉妒恨的嘴炮而已。

去打工度假是為了賺錢嗎？

最討厭別人在我耳邊說：「在國外賺很多錢吼！在國外過真爽！」

我認為，「有沒有賺錢都不關別人的事，難道是

有人給我錢出國嗎？」

以名利爲導向的社會，某些人認爲出外打工度假就是要賺一桶金，沒賺一桶金就是魯蛇，見你在國外度假時吃香喝辣過得爽，不知道有好幾個月是三餐啃泡麵配罐頭，還住在破舊的工寮裡。偶爾會遇到種族歧視的爛人，還要面對語言不通的困境，倘若你放棄，回家還笑你：「是不是在國外生活混不下去？」

無論人處在哪裡，都會有生存的困境，又不是待在同一家公司就會一帆風順到底，只是面對目光短淺的人，有一種不管怎麼解釋都是浪費生命的無語。

選擇窮遊是因為你沒有錢嗎？

最討厭別人在我耳邊說：「出國旅遊，幹嘛要把自己弄得這麼窮苦！？」

我認爲，「選擇什麼樣的旅行，做什麼樣的事情，跟他人沒有關係！」

有些人習慣享受被別人伺候的跟團模式，吃好住好是首選，看到我揹著厚重的背包，老是穿同件衣服，住青年旅館多人房，三餐自己備料煮食，就感慨何必如此可憐，就不能打扮漂漂亮亮喝下午茶就好？

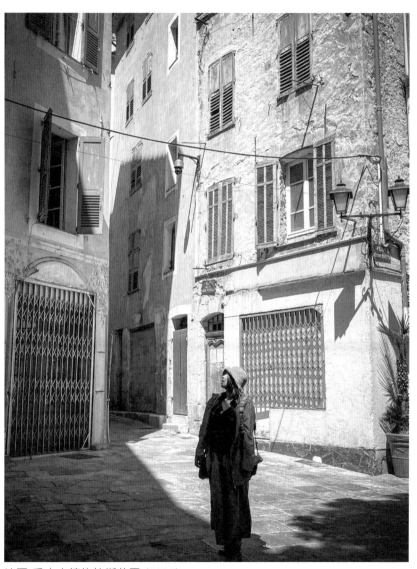

法國 香水小鎮格拉斯巷弄 (2022)

然而每個人都有不同預算跟考量，想要的體驗與感受，我不是出不起錢，只是不想浪費多餘的錢，或著想把錢花在其他更值得的旅行上，但為何我要跟不懂的人解釋這麼多？

獨自旅行是因為沒有朋友嗎？

最討厭別人在我耳邊說：「一個人旅行不無聊嗎？」

我認為，「一個人旅行沒礙到任何人，到底哪裡讓誰不舒服？」

不懂為何在某些人眼裡，獨自旅行就是孤僻的象徵、就是沒有朋友，獨自旅行就是想要逃避現實，心想：難道出國就不能一個人靜一靜嗎？每個人都有私人出發的理由，也有著不能跟身邊人分享的心事，而獨自旅行便是讓自己可以與內心對話的時候。

錢很重要，但不代表一定要有非常多的錢，才能出國旅行

對我來說，大部分自助旅行的花費就是一張機票跟在當地的生活費，換一個環境呼吸走路而已，偶爾

還是會去特別的景點，吃特別的餐廳，想趁著年輕還有力氣走遍世界，看不同的風景。

有錢，才能出國！這是一個錯誤的假設，

選擇用適合自己的方式出國旅行，天南地北，都不會是問題。

沒有錢但好想去旅行，
該怎麼辦？

以前碰到有人問：「口袋沒有錢，好想去旅行，該怎麼辦？」內心就會打個十足大問號，你沒錢關我什麼事？畢竟問神明本期樂透彩中獎號碼，祂也不會明著把正確數字告訴你。

後來就轉念釋懷，大多數人根深蒂固的想法就是「出國很貴」，卻不知道貴在哪裡，也不知網路旅行社（OTA）可以直接購買便宜機票，還有各地青年旅館跟普通餐廳可以替代選擇。

錢，是多數自助新手出發旅行前的心魔，怕花費太多會錢包耗竭，而遲遲不敢下定決心。事實上，一切都跟個人選擇有關。同樣的旅費，有人一週花得精光不剩，也有人善用規劃與工具能一年出國好幾趟。我屬於後者，而累積多年的經驗跟心得，在後面的章節中將會把這些方法都告訴各位。

自助新手該如何開始著手準備第一筆費用出國旅行？首先要選擇品質等級

簡易來說，所謂國外自助旅行就是自行購買機票到不同國家生活幾天，仔細區分下來有很多不同類型。機票有一般航空、廉價航空，住宿有五星級店跟青年旅館，景點有付費遊樂園跟免費的公園，餐食有米其林等級飯店跟路邊小吃攤，當地交通有火車巴士或計程車，也可以選擇健康免錢的徒步健行。

不同的價格就代表不同服務等級水準，費用則是取決你的選擇，倘若想要奢華享受，保證所費不貲，倘若只是想走馬看花，也能便宜行事，如果只是想要最低預算的出國旅行，就可以用窮遊方法出走，想要不花一毛錢去旅行，那就必須承擔其風險與難度。

曾經我就遇過幾個不花半毛錢環遊世界的旅人，利用搭便車、沙發衝浪、換宿，節省交通跟住宿費用，以及打臨時工或街頭賣藝負擔生活開銷，問他們有沒有想回家，或是回家賺錢後再出來旅行？他們都搖搖頭說「會用這種方式繼續走下去」。

沒錢有沒錢的方式旅行，也能生活在他處，但絕

對不是：「因為沒錢，所以我沒辦法出國。」的一句話否定帶過。

如何選擇平價的國家為出發的首站呢？

我最常被問到：「雪兒，我沒出過國，英文很弱，錢也不多？該怎麼選第一個國家呢？」我會建議你用以下幾點為考量重點：物價、語言、機票價格、天數。

A. 各國物價水平一日消費

以台灣的生活水平來說，日韓的物價是比較接近，東南亞生活消費則相對便宜，香港、新加坡屬於高物價國家。出發之前選定國家就等於占去大半的旅費。我認為出發前了解周遭國家的地理位置、物價、生活水平是基本功課，大多數人第一次自助旅行不愉快，便是因為沒有入境隨俗而鬧出各種笑話，或著聽取別人建議去了國外，卻跟原本想像都不同。

B. 機票價格取決航空公司與服務內容

以台灣出發為例，一般國籍航空費用占比最高，可選廉價航空優惠期間，折扣價格非常有吸引力，票

價取決市場供需原則，淡季時會有促銷，旺季時價格會提高，長程線比較貴，短程線比較便宜。想找便宜的機票就必須掌握促銷、淡季、航線等原則。

C. 語言請善用肢體與網路翻譯

大多數人害怕出國是擔心無法與當地人溝通，事實上，隨著科技發達，手機翻譯功能已經強大到能解決大部分問題。而且常在世界走跳的旅人，真正實用的英文就是那幾句，而所需的語言學習也沒有想像中困難，只是使用熟悉度高或低而已。

過去在路上我也常遇見一句英文都不會說的旅伴，他們絕非膽識過人，而是明白語言只是出走時使用的其一工具，絕非必要工具。

D. 實際費用高低取決旅行的天數

該怎麼抓一趟出國的旅費？通常扣除機票費用，我會以計算一天生活費為主，生活費由住宿、餐食跟交通組成。東南亞國家平均旅費大約落在一千到兩千台幣之間，東北亞及歐美則落在兩千到三千之間，景點門票額外計算，如此而來就能抓出一趟五天四夜的

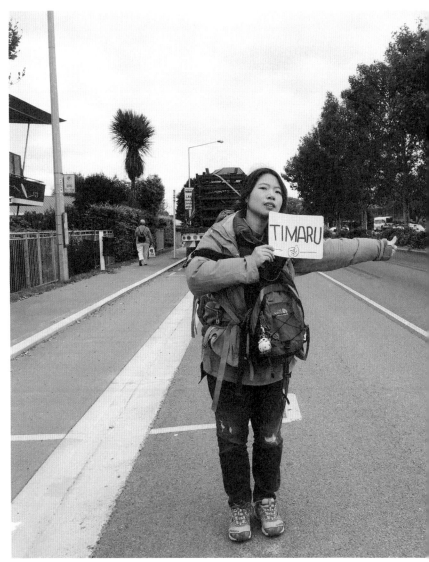

紐西蘭 基督城 搭便車去 TIMARU (2017)

旅程花費大概是多少，相信大多數人不是口袋沒錢，而是沒有準備好旅行出發的錢。當然你會說有這麼便宜嗎？一天生活組成就是吃跟交通，交通省不了，餐廳價格絕對可以有選擇性。

當然，準備好錢仍然還是不夠的，自助旅行的定義就是凡事都要自己處理，包括購買機票、預定住宿、查交通時刻表，這些雜項如何在旅途中順利的完成？事實上在大千網路世界裡，書店的旅遊專櫃裡，許多「第一次去 ** 就上手」的書籍，只要經歷一次，下次就不會害怕。

踏出去不一定都會成功，失敗是必然的

有錢的人也會思考如何玩出精緻趣味的旅途，沒錢的人也可以把窮遊當作一個訓練的跳板。出發前請選擇挑戰某個項目當作目標，例如想去滑雪、想去迪士尼樂園、想爬萬里長城。千萬不要「這個好像也不錯」、「那個好像也很好玩」，最後哪裡都沒去，所有夢想都變化為泡沫。

我總告訴讀者，出國旅行是跳脫現實最快的途徑，但並不能解決現實生活的困境，只能短暫讓人抽離某個環境的情緒。讓你在陌生的環境中找到開始改變的契機，經歷不同旅人跟風景的洗禮，會慢慢明白自己的底線以及方向，這些不見得都可以在旅行中馬上找到，但卻可以成為日後你反芻的養分。

旅行是養分，但必須踏出去才能為日後的記憶施肥。

打破恐懼，開啟腦海的世界冒險地圖吧！

請你，一個人，去旅行

　　如果你是單身，很適合一個人旅行，不一定要離開城市，不一定非要熱門景點，拜訪一座陌生的城鎮，不用做太詳盡的規劃，不找朋友，也不找熟人，就你，就帶著自己去旅行。

　　如果你有伴侶，也適合一個人旅行，逃離日復一日與人相處的習慣中，可以泡在一間特色咖啡廳，獨自爬一座翠綠的郊山，放腦袋簡單空閒的假期，不為他人想，只為自己過，就你，才是這天最重要的主人。

　　曾經，對我來說，一個人出門是跨不出的門檻，我沒有那麼大膽，偶爾在想「會不會死在路上？」尤其是要前往可能不安全的地方，腦中有各種小宇宙劇場在上演。不得已，勇敢踏出那一步遠行後，也慢慢習慣去面對陌生環境與未知的恐懼，才發現曾經害怕的事都一一變得特別有趣。

　　迷路了，就跟路人比手劃腳問方向。

　　生病了，到處問人該怎麼處理傷口跟症狀。

錢被偷，就試著跟路人借錢處理。

護照掉了，就打電話給外交領事館問該怎麼處理。

人生沒有迷路過幾次，無助過幾次，失望過幾次，就不知道什麼叫做成長。

一個人旅行，你會遇見很多不同的人

踏上一個人旅行，你會遇見各種奇形怪狀的人們，一開始你或許會有點害羞，請嘗試著跟這些人交流，不管是路邊掃地的阿伯、賣菜的大嬸、揹著背包流浪的年輕人，每個人背後都擁有豐富的生命故事，有時會聽著掉淚，有時會感到孤獨，你會發現人類世界多采多姿，不是人人都嚮往著同一種模式生活。

當然也可能遇見不太好的人，會讓你傷心難過。早點經歷這些挫折，才明白什麼樣的人是你需要去靠近的，什麼樣的人是你必須要去避免的。

許多人遇見了、碰上了，才會發現獨自旅行的美好就是：走過的旅途不會白費，好的壞的都是自己的。

一個人旅行，你可以決定今天該怎麼過

踏上一個人旅行，你就必須做出所有決定，幾

紐西蘭 南島 蒂卡波湖 (2017)

點起床？中午要吃什麼？下一站要去哪裡？晚上要住哪？明天要做什麼？在迷惘中慢慢摸索出自己想要的旅程，不會再受制於別人，吃你不喜歡吃的，去你不喜歡去的，你必須誠實面對自己到底想要什麼樣的故

事。

當你越來越坦然面對自己，就不會受到其他人的情緒影響，當你已經可以爲自己的決定負責，自然就不會爲了他人指點而感到不安，當你知道如何享受獨自時光，就不會害怕以後只剩下一個人。

接下來旅途該怎麼走，往後日子該怎麼過，不再聽一堆人給你建議，而是遵從內心的聲音，把日子過成自己喜歡的樣子。

一個人旅行，你會變得越來越強大

踏上一個人旅行，你就必須遵從自己的內心。喜歡的，請努力去嘗試，討厭的，請試著去跳過，遇到問題去想辦法解決，遇到磨難也試著轉念。當別人口中危險的國度，只是你所經歷千山萬水的一個章節，當別人吹噓的絕景，只是你所感受四季的其中一個溫度，當你跳脫世界的框架，就沒有人能用世俗的眼光限制你。

當你離開了，然後歸來了，相信再也不是過去膽小怯懦的人，即使原本的世界沒有變，你也會變得更加勇敢跟自信。

請你，一個人，去旅行。

人生沒有太多時間猶豫，想去做！就從下一刻開始吧！

世界並沒有想像中那麼多隔閡，不管是黑的白的，圓的方的，只要你心是開的，未來的路就會是寬廣的。

Part 2.

從零規劃，制定夢想
地圖比你想的還簡單

如何在有限的預算，去想去的地方，
過你想要的人生旅途？

　　每一個人都是獨立的生活個體，
每一個人的興趣喜好與煩惱偏見都不
同，旅行所嚮往的風景皆有差異，而剛
踏出的旅行者們，通常會在各種十字
路口迷路，或是困擾該如何攜帶金錢，
購買機票，與交通銜接問題等等。

　　從最廣度的視角切入，告訴你出
國自助旅行規劃六大元素，金錢、交
通、景點、住宿、飲食、旅伴，那些你
必須注意的事。

泰國 清邁塔佩門前的背包客 (2022)

自助旅行很難？
那是因為你不懂從何開始

多數人認為自助旅行困難，不知從何處開始著手，也害怕一趟旅行就得花費不少存糧積蓄，總卡於「錢關」過不去，實際上，出國自助旅行費用可高可低，一切都取決於選擇。

聰明消費，能讓整趟旅行 CP 值爆表；事前安排，則不讓時間浪費在無聊的事物上。第二部分要告訴你國外自助旅行的基本順序，相信打通旅行結界的任督二脈後，就能掌握方向，精準抓預算，即使在路途中遇到意外就見招拆招，隨時靈機變動，更能大膽去規劃個人的夢想旅程。

自助出國的順序到底怎麼規劃？

還記得人生首次出國自助旅行，耗費了我半年時間才準備好，面對未知的旅程一整個慌張到手忙腳亂，明明都做好完美的行程表，但景點達成率卻只有不到一半，大多時間耗費在購物、迷路跟臨時處理鳥事上。

從零規劃，制定夢想地圖
比你想的還簡單

如今出國大概從機票購買到準備完成只需要三天就能從容出門，除了靠多年在外走跳的經驗外，還有就是得累積不同型態的出國行程歷練，每一次出發，都是練習整理行李、調整順序的機會，不管是十天還是半個月，只要抓對方向，就不會驚慌失措。

雪兒自助旅行的八點順序：

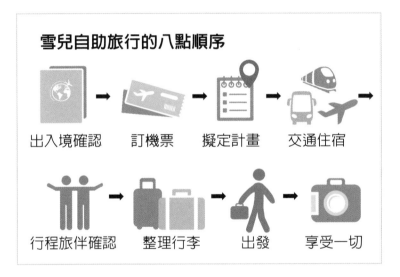

雪兒自助旅行的八點順序

出入境確認　訂機票　擬定計畫　交通住宿

行程旅伴確認　整理行李　出發　享受一切

一、出入境確認

不管選定到哪個國家旅遊，首要工作就是查詢該國家的出入境規定，該國是否有開放觀光旅遊簽證，以及旅遊參訪效期。出國觀光簽證分為幾個類別：免

簽證、落地簽證以及預先申請簽證，除外還有工作簽證、商務簽證以及打工度假簽證，就不在討論範圍。

　　實際簽證待遇狀況、入境各國應備文件及條件，可參考該領事事務局網站各國簽證及入境須知。惟各國簽證及移民法規時有變動，最終以該國出入境法規為準，倘若有問題存在，出發前可向該國家駐海外使領館或代表機構確認。

　　近年，某些國家執行入境電子通關系統，即使護照資格有免簽資格，入境前仍需要網路申請電子簽證，例如紐西蘭、加拿大、美國等。電子入境效期從兩年到三年不止，必須上傳護照以及個人身分訊息，費用通常在三百到五百台幣左右。

　　上飛機前，航站地勤人員都會針對抵達國的簽證、入境電子簽證做例行檢查，另外某些國家含轉機過境也是需要申請過境簽證，必須提前辦理。

二、訂購機票

　　確認目的地出入境簽證沒有問題後，緊接就是訂機票環節。由於航空成本比較貴，如何省下航空交通費用，是學習國外自助旅行非常重要的一環。

隨著世界各國廉價航空系統崛起，大小城市航點班機增多，機票價格扣除相關服務費用，單程航線特價期間，有時可壓到兩千台幣以下。尤其在航空公司舉辦特賣跟促銷時，常有讓人意外又驚喜的價格。我曾經就在 2016 年，買過廉價航空亞洲航空台北沙巴來回往返一千兩百元台幣的含稅機票，這比搭高鐵從台北到高雄單程還划算。

不過，大多數特價機票跟廉價航空販售機票的限制特多，包括無餐、行李重量管控、無法任意改期，在退票跟換票程序都很不友善，同時起飛降落的時間也是。

乘客可以透過航空公司、網路訂票平台、實體旅行社開票訂票，預定成功後通常會有一組訂位代碼，不會有實際票本。起飛前兩小時抵達機場，提供護照給航空櫃台，就可以現場取票。有些航空公司則可以自助取票、拖運行李，節省在機場大排長龍的等待時間。

訂購機票學問很大，之後的章節會介紹如何省錢訂機票。

三、擬訂計畫跟預算掌控

　　近年來十分流行小資出國旅遊，利用限定預算完成一趟國外的自助旅程，如何把自助行程花費在極致？就是要靠有效的金錢管控。

　　我曾花一萬台幣遊泰國、馬來西亞、日本等地，就是靠著有效的行前規劃跟設計，後來成為全職旅人後，也是靠著預算管理五年花一百五十萬走世界七大洲六十五國。每趟自助旅行前，我都會設定此次旅程預算總額。例如歐洲三個月預算是二十萬台幣，就預備三十萬台幣的旅遊基金。以二十萬台幣為基礎，去規劃此趟的路線與行程，增額的費用是為了支付意外狀況時，額外解決問題的風險成本。

　　出發前必須支付的費用為機票、簽證、保險與行李內容，出發後費用主要為住宿、交通跟飲食與行程門票，依照不同國家消費額度與型態分配比例，倘若費用拮据又想出國，就會選擇消費水平低廉的選項，例如東南亞、東歐、巴爾幹等花費低廉又富有文化底蘊的國家。若想去北歐、日韓平均消費較高的國度，當然就必須準備多一點盤纏才能出發。

以預算選擇國家以及計畫的好處就是，不會讓自助出國旅行流於空想，而是實際的以一分錢，走一分路，通常事先會多排定數種路線，依照預算排定刪減，這樣就不會擔心錢會花光或不夠用。

四、預定住宿與博物館、景點門票

決定出發路線後，就以該國家或區域做城市點對點的交通規劃。依照不同城市景點多寡安排停留天數，倘若前往景點交通不便，則可以安排當地旅行社一日遊或是直接放棄前往。通常一個停留點，我會抓前三大必去、一定要去、非去不可的景點，再來進行篩選跟刪減。如果需要門票者，可以先上行程票卷網站查詢，事前預定通常會有不同折扣回饋。

以我來說，盡量排除已造訪過的景點與國家，以不重複為原則，而停留時間則按照當地推薦景點為主，倘若有值得留下來的理由，就可以多安排數天。

例如法國巴黎乃集結藝術、文化與歷史美食之都，擁有世界最著名的標誌性建築，出訪前我就決定停留一周，並安排艾菲爾鐵塔、巴黎羅浮宮等特色景點，漫遊塞納河畔喝左岸咖啡。倘若是去一個名不經傳的

小城市，眾多網站推薦景點中選不到一個想參觀或停留的地點時，我就會選擇路過或是停留一晚。

大多旅遊景點、交通、門票、路線都能事前透過論壇、網站、地圖、部落格找到所需資訊，再依照喜好去安排必訪景點或博物館清單，以及預約餐廳與咖啡館，就不會淪落到整趟旅程都在走馬看花。

住宿則會在訂房網站先預訂前幾晚的的住宿，優先選擇住宿預定可以免費取消，以免到時候計畫趕不上變化，其餘可以邊走邊安排住宿規劃。

五、旅伴與行程確認

一個人旅行好？還是一群人旅行好？各有不同優缺點，出門前我就會設定此趟旅行人數。一個人行動方便，但不好排定行程食宿；雙人半自助為最好方案，群體自助最佳為四人，超過一定人數就會淪為人多嘴雜的境地。

後期由於成為職場自由人，我大多選擇獨自旅行，事先訂好機票、頭一晚住宿就可以出發，行程也可以隨時調整，可依照自個想法任意變換路線，無需考量他人的喜好或偏好，推薦給想放空不想被束縛的旅者。

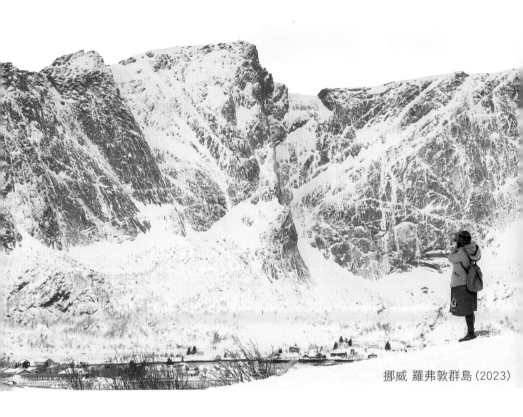

挪威 羅弗敦群島（2023）

每一次出發都有意義

53

兩個人以上的旅行，既可互相幫忙，互相聊天，也能分擔旅費。如果其中一人情緒無法管控，旁人旅程必當會受到影響，旅伴變成旅絆，變成一顆不定時炸彈，讓整趟旅程變成災難。

　　那可以跟陌生人去旅行嗎？旅行不一定要跟朋友出門，也可以透過網站找尋有相同目標的愛好者一起，通常分兩種，一種是熱愛自主旅行規劃的「主揪」，另外一種是想分擔費用跟不想獨自旅行分母旅伴，彼此的關係類似警民合作，一起完成某件案子。不過出發之前還是需要有效溝通行程跟費用，不然各自返家後，彼此不是陌生人，而是結仇的人。

　　之後章節也會介紹如何在網路上揪伴旅行。

六、行李準備與當地採購

　　該怎麼整理行李？該帶什麼才可以？通常我在出發前幾天才會開始準備行李打包，畢竟只是去異地旅遊，又不是搬家，只需要帶當地所需用品即可。

　　首先對應要去的月份跟城市，考量天氣跟氣候準備當地所需衣物跟電器用品，並隨時有當地購買補充的心理準備，至於當地無法購買物品就請務必要帶齊

全，其中，錢包跟信用卡、護照最為重要。

我常被問：「帶行李箱好呢？還是背包好呢？」我認為，依照習慣跟喜好來就好，不管哪一種，都只是人以外的物品載具，主要是裝得下所需物品，方便移動最好，倘若你預期是購物行程，就必須要大容量的空間才行。

行李打包拆分成必備、選備跟行李三種，只要必備還在，選備都可以在旅遊地超商或百貨買得到。

七、出發後請調整心態

出發前，機票、行李、保險跟簡易功課要做好，出發後就請調整心態，畢竟他鄉不是故鄉，必須入境隨俗融入當地，不要再把家中、工作、生活裡繁瑣情緒也放進腦中行李箱。

有一句話是這麼說，世界是一本書，不旅行的人只翻了一頁。相信旅行美好的元素最終還是源自本心，你覺得眼前美，不管颱風下雨，它就是美。你覺得好玩，不管遇到交通事故還是大風雪，它就是好玩。

八、回國之後，再規劃下一趟旅行吧！

　　每個出發的人，最終都要面對「回家」與「現實」，面對錢花光了，然後呢？大多數旅行者會告訴你：「下一趟想去 XX，世界這麼大，還想再多看她一眼。」默默的爲下一次出發做準備。

　　旅行之所以讓人上癮，大概是能逃離生活日復一日無聊的輪迴，去體驗不同國度文化內涵跟底蘊，感受自我放逐後精神昇華，這一點我簡稱爲「旅癮」。

　　一旦染上之後就會不停地想要重複以上的行爲，找機票、找景點、找住宿、找行程去體驗。如果能掌握以上精髓，就歡迎加入旅癮大家族，立志以自助方式走遍世界各地！

體驗不同的旅遊型態，
想成為什麼樣的旅行者？

　　不太喜歡旁人問：「第一次出國去哪裡比較好？」「怎麼用最省的預算不花錢去旅行？」「一個人出國會危險嗎？」因為旅行者樣貌與型態有多種，就像演童話故事中有不同的角色扮演，除了公主跟王子，也有國王跟反派等。我也區分幾種旅行者的型態。

團體旅遊客 VS 自助旅行客

　　熱愛旅行不見得喜歡規劃細節，像我的父母就是標準的團體旅遊客，想去哪個國家之前，就積極蒐集各家旅行社名單，再請有出團的旅行社寄送相關資料到家裡，依照資料袋的紙本行程跟團費價格再判定參加或不參加。團體旅遊客只需要準備錢即可，其餘旅行社都會幫你搞定。出發日再拉著行李箱到機場跟領隊會合，緊接每日按表操課，無法脫隊，也無法改變行程。

　　自助旅行客就等同私家旅行社的概念，從行程規

劃、機票訂購到住宿門票大小事都一手承攬，擁有絕對的彈性，隨時調整的空間，同時也必須承擔各種旅途上的意外和大小鳥事，不能怪罪旅行社、領隊跟別人。

身邊大多數朋友幾乎是從團體旅遊客的身分踏進國外旅遊，就不自覺喜歡國外旅行的氛圍與文化衝擊，同時也受夠團體旅遊期間各種限制，包括景點時間、購物點眾多跟餐食無法挑選，最終決定踏入自助旅行的腳步，自此就深深愛上不可自拔。本書也是想寫給受夠團體鳥事旅行客的人，讓你明白自助旅行真的沒有想像中困難。

窮遊背包客 VS 富遊閃包客

背包客（Backpacker）這名詞是我在準備出發去打工度假時前才聽聞，一開始以為很新奇，後來才知道在歐美各國早已行之有年，尤其是空檔年（Gap Year）期間，一般西方年輕人就會騰出一段時間，揹著厚重登山包，裝著全身家當去其他國家體驗生活。預算不足時會在農場或是工廠裡找尋臨時工，或靠著搭便車、露營跟徒步四處旅行，等湊齊旅費之後可能在酒吧喝

到不省人事，也會去體驗昂貴的旅遊行程，例如跳傘跟滑雪。

被稱呼為背包客的旅者，往往在預算有限的情況下旅行，沒錢時可以利用勞力，如清潔旅社換取免費住宿省錢，利用在短期餐廳工作節省伙食開銷。多數人歷經背包客旅行後，會融入生活即旅行的概念，對於旅行規劃、參訪景點與旅程目的都有一派見解。厲害的背包客則會被自助旅行玩家推崇，列為背包旅遊界的偶像。

過去我也認識不少藝術創作的窮遊背包客，他們會在路邊擺攤販賣自己的創作，或是在酒吧裡唱歌賺點小費。問他們旅行多少時間？幾乎都是用「年」來計算；問他們口袋還剩多少錢？會聽到各種不可思議的數字。

窮遊背包客的身體跟血液裡，充滿了戲劇化的故事情節。問他們為何喜歡這種旅行方式？大多數人都會告訴你：「為了自由。」

在聽完一群瘋子的真實故事之後，我也嚮往起踏上一段窮遊背包的旅途，後來我也丟了行李箱，在路上背包店買了一個 45 公升的背包，體驗幾年各種拮据

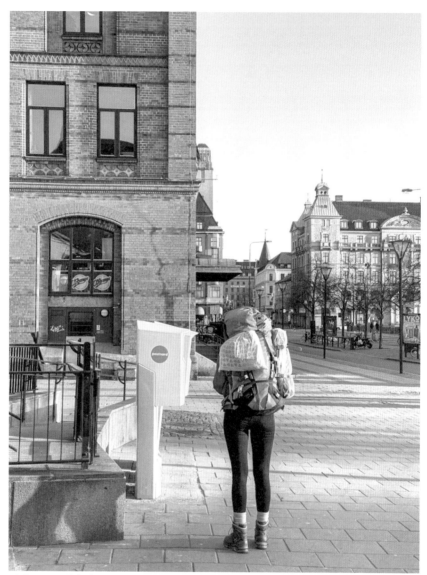

瑞典 馬爾默火車站前的背包客 (2022)

的旅途行為，包括：搭紅眼航班、睡過機場、啃三餐吐司、走到腳底起水泡等等。也體驗過打工換宿跟搭便車，明白金錢的拮据並不能阻止人對於夢想的嚮往與執著，重點是你能選擇自己想過什麼樣的生活。

歸國後跟一群旅友聚會，也認識一群自稱「閃包客」的旅行者，同樣是揹著厚重背包去自助旅遊，帶著精簡的行李走完景點與行程。與背包客不同的是，這群人搭乘可能是航空商務艙，住的是五星以上豪華飯店，行程都是跟當地旅行社購買配套好一日遊行程。不會刻意以節省旅費為導向，而用最簡單、快速跟舒適的完成旅途。

通常是體驗過窮遊背包客的旅者，在返回職場或家鄉後，用閃包客（Flashpacker）的方式懷念過往，即使財富沒有完全自由，不過在一腳踏回舒適圈後，似乎也無法回到過去極度困苦生活的旅行模式。相信不管是背包客還是閃包客，兩者嚮往精神自由是一樣的。

長途旅行 VS 短程旅行

我認為旅行天數超過三個月便能稱做長途旅行，

數天到兩周左右叫做短程旅行，兩者差異在於費用、時間與地點。不過歸來所產生的身心靈化學作用卻有天壤之別，尤其超過一年以上，人生價值觀可能會徹底顛覆。

短程旅行適合固定時間被綁住的人，例如有家庭、工作所束縛。主要以鄰近國家為首選，以台灣來說，最常選擇是日本、韓國與泰國，目的主要是放鬆身心、感受異國文化與美食，購物跟體驗嘗鮮。旅程記憶充滿美好與感動，回到現實後就彷彿人間清醒般痛苦。

長程旅行者通常是壯遊、中途離職或是生命中突發劇變的人，在原來生活中感到窒息，想去不同國家探尋另外一種生命的可能。有人會選擇去特定區域旅行，例如歐洲、南美洲或是跨洲多國旅行，或是申請打工度假在異國工作生活，另有一種是環遊世界旅人。

長途旅行勢必會徹底脫離原來的生活模式，路途上也沒辦法打點好所有的行程，又有人稱之「脫離舒適圈」。既定生活框架外所看見的跟聽見，都是過去從未接觸過，就連遇見的人事物都超乎想像。

旅途時間太長，所以無法預期過程中會發生什麼意外驚喜，對應不同國家風俗和語言的差異，往往手

從零規劃，制定夢想地圖
比你想的還簡單

忙腳亂到挫折與崩潰，經歷多次災難後，其實幸運也隨時而來，因爲親身經歷低谷，對於人生起伏更感深刻，對於追尋人生過程美好的事物更多了點勇氣。

在一般生活裡，通常我們就只會扮演幾種角色，但在自助旅行裡，每一種角色都可以嘗試一遍，無論是冒險的、徒步的、文青的還是瘋癲的，都是正常的。長途旅行的旅人往往是自由的、奔放的、無拘無束的，因爲已經放下了一切去旅行，除了自己，沒有人可以指使你。而歸來後通常也會感到極度不適應規律的社會，自覺有了社會邊緣人格。

眞心推薦每個人在有生之年都能擁有一趟長途旅行的經驗，當離開熟悉環境，才能切割依賴的裙帶關係，在陌生城市中去學習怎麼生活，同時也是拋開舊思維的開始。旅行產生的化學作用宛如原本的老缸子，倒入了新酒，釀造過程中發酵出美好滋味，某個瞬間，會發現過去從來沒想過的自己，以及新的人生。

如何開啓 CP 值高的自助旅行？

　　很多人想到自助旅行就一個頭兩個大，不過那是因爲你還沒踏出這道門檻，相信經歷幾次磨練，你也會抓到屬於自己的要領，接下來雪兒就會分享：「如何從背包菜鳥一路過關斬將變身旅遊狠角色！」只要順著大原則，相信你也可以成爲下一個自助旅行達人。

 ## 一、設定旅遊目的清單

　　通常，我會依照自身狀態設定接下來三到五年的旅行夢幻清單，不時看一下別人的遊記、照片跟規劃行程，依照空餘時段跟預算做排列。旅行這幾年就完成了美西國家公園、極光之旅、南極探險、跟環歐 41 國。接下來還想挑戰西伯利亞鐵道之旅、東非草原動物遷徙、古巴墨西哥金字塔、祕魯馬丘比丘、格陵蘭探險、北海道定居、中亞絲路之行等。

每個地區都有不同季節與簽證限制，旅費動輒數十萬到數萬元都有，我盡量會挑淡季或是適宜的季節出發，畢竟有了目標之後，接下來就有搜尋機票跟遊記的動力。

・作業一：列出十個你想要出發的目的地吧！

雪兒的旅行目標

1. 東非大草原之旅
2. 西伯利亞鐵道之旅
3. 大絲路穿越旅行
4. 阿拉斯加郵輪極光之旅
5. 北歐與冰島自駕之旅
6. 北極圈格陵蘭之旅
7. 西澳露營車之旅
8. 中美洲火山美食之旅
9. 日本鐵道之旅
10. 環中國之旅

二、讓機票的價格決定順序

　　把所有歷年行程攤開費用比，旅費占比最大通常是機票費用，通常一趟來回機票都要上萬台幣，飛往歐洲更是高達兩到三萬，如何省下航空交通費用，就等於省下主要龐大費用。

A. 訂閱偏好的航空公司動態

　　習慣把台灣出發的航空公司官方社群帳號都設為優先關注，同時訂閱該航空公司的電子報，通常第一時間航空公司特價訊息就會出現在社群媒體清單以及電子信箱裡面，例如台北到東京來回一般價位是一萬多台幣，瞬間看到特價六千，時間檔期也可以，這時候就二話不說馬上拿出信用卡下訂。

B. 關注機票達人社群的訊息

　　社群媒體我會關注幾個熱衷分享機票的專業達人，例如「機票達人布萊N」、「A+哩程玩家」、「台灣航空福利社」，也加入專門在討論機票的私密社團，

除了可以獲得第一手便宜機票資訊外，同時可腦補不少航空資訊，與航空會員哩程兌換 。

C. 善用機票搜尋網站並開啓提醒小鈴鐺

平時我就會常使用 Skyscanner 與 Google Flights 兩個網站做機票查詢，透過幾種出發的搜尋技巧方式，也可以變身小眾機票達人，查出實惠又特別的票價。

1. 以最低價格搜尋票價

機票搜尋網站有一個功能，你可以不確定目的地，以「世界各地」爲抵達目的，以月份爲時間區間，系統就會跳出該區間價格最低的票價在前幾筆，依照目的地再搜尋當地旅遊景點，作爲是否購買的依據。

（圖片取自 https://www.skyscanner.com.tw/ ）

台北 (TPE) - 世界各地
2023年4月 | 1成人 | 經濟艙

僅為估計的最低價格，於過去 8 天前更新。

菲律賓	NT$2,148 起	∨
泰國	NT$2,196 起	∨
越南	NT$2,481 起	∨
馬來西亞	NT$2,701 起	∨

（圖片取自 https://www.skyscanner.com.tw/）

2. 驚喜組合城市票價

機票搜尋網站可利用多航點進行組合比對，例如從台灣到新加坡、新加坡到杜拜、杜拜再接西班牙巴塞隆納，巴塞隆納再飛紐約，紐約再飛洛杉磯，洛杉磯再飛回日本成田機場。一趟環遊組合機票最低只需要五萬多台幣。過去我也曾查詢過類似的小環球機票只要二萬多台幣，缺點是等待時間非常長，銜接航空公司規定都不太一樣，而且起飛時間固定，不宜更改，適合真的空閒喜歡搭飛機的人。

（圖片取自 https://www.skyscanner.com.tw/ ）

3. 從外站出發，省下機票錢，多出數次行程

所謂的外站票，也就是在第三方起飛。舉例，以台灣旅客來說，只要非本地機場起飛，從香港、曼谷、其他城市機場起飛的航班，並中停台灣任一機場，皆

可以稱為外站票。

為何外站票會有票價折扣優勢？主因，轉機票價通常比直飛票價便宜。所謂直飛，類似台北飛往巴黎這種點對點的行程，A 城市飛往 B 城市來回對飛，由於省時直達，票價相對高。而轉機票，類似曼谷飛往巴黎，中間停了台北的行程，在 A 城市飛往 B 城市點對點之間，拉了一個 C 機場中轉。

為何轉機票會比較便宜？因為航空公司售票的目標族群為第三方城市的旅客，

藉由折扣吸引該城市的旅客從 A 地飛往 B 地之間，在 C 地轉機（Transfer）或是中停（Stopover），以增加該航空運輸量。

與直飛不同，就會牽涉到三個專有名詞，轉機（Transfer）、中停（Stopover）跟開口（Open-Jaw）。所謂轉機（Transfer），是經過第三地到目的地不超過 24 小時，而中停（Stopover），允許在轉機城市停留超過 24 小時的優勢，開口（Open-Jaw）就是抵達跟出發的城市不同。

購票者就可以透過中停（Stopover），將 A 城市到 B 城市、中停城市的一張票價，轉換成三到四段旅程，例如 A-C、C-B、B-C、C-A，或 A-B、B-C、C-B。

搜尋者在機票搜尋平台只需要將來回起點設定爲同一個機場，中間設定同一個機場，設定同一家航空公司執飛，就可能會有驚喜的外站票價格出現。

外站票開法適合時間彈性、喜好飛行、價格敏感的旅客，畢竟你必須先飛往外站開啓旅程後，才能有後續的三段旅行。以台灣來說，香港是一個很好的外站點。

以下這張票是 2023 年初從吉隆坡、台北、米蘭的外站票，四段加起來 21,846，不過倘若是台北米蘭來回機票約莫就要三萬多，不過，前提是你必須先行飛到吉隆坡開啓第一張機票，然後最後一段也要從吉隆坡買回來，加上得來回機票跟外站食宿成本，其實並沒有比較便宜（外站票規則請依該航空公司規定爲主）。

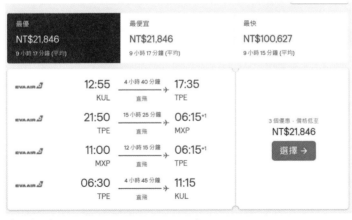

（圖片取自 https://www.skyscanner.com.tw/）

大多數人會問：「我可以直接放棄最後一段飛吉隆坡的機票嗎？」答案是：「部分航空公司針對 NO SHOW 乘客，除了會有懲罰金額外，還可能列為航空黑名單。」

4. 選對轉機點，銜接不同廉價航空

多數人認為乘坐長途線的飛機，票價一定很貴，不過透過中停某些城市，或是選對航空公司路線，也是有甜死人不償命的價格。之前就有人搭某間廉價航空從台灣經新加坡到柏林，來回只要八千台幣。

選對轉機城市、抵達城市，
一樣可以讓機票出現驚喜折扣價

舉例來說，以台灣飛往歐洲最佳的轉點站就是香港、北京、上海、新加坡跟曼谷，眾多航空公司通常會有大轉機點的促銷機票，例如台北飛慕尼黑來回最低三萬，香港飛慕尼黑來回就變成一萬五，不同起飛城市會有不同價格，只需要補上台灣香港來回機票，價格會非常划算。

另外某些航空公司為了促銷轉機點到歐洲、美洲

航點機票，會直接贈送台北銜接該轉機點的機位，以增加航班的滿座率，例如某年的廈門航空就有台北飛洛杉磯不到萬元台幣的價位。

以廉價航空做區域銜接，省下更多費用

廉價航空是以各區域為主進行短程飛行，例如台北飛東京段，廉價航空的價格比一般航空就多了價格競爭力。而歐洲則可能在多家廉價航空競爭下，價差更明顯，例如倫敦飛布拉格選定一般航空價格在五千台幣左右，廉價航空則可能低到只有一千台幣。跨洲可選擇一般航空搭乘，抵達當地再以廉價航空串接，就可以省下不少機票錢。

不過現在也有不少廉價航空開始做長程航班，例如酷航就開了新加坡飛往雅典、柏林航班，不時會出現不錯的單程促銷價格。

是否靠廉價航空的便宜機票串起環遊世界的機票呢？答案是「可以」。如果你是輕裝背包客，就非常適合用不同特價的短程機票串聯世界各地的城市，我曾經買過最低的歐洲瑞安航空（Ryanair）單程機票，從捷克布拉格→英國倫敦是 277 元台幣，賽普勒斯帕

福斯→馬爾他則是台幣 174 元。

世界各區域都有不同的廉價航空公司，可以事先查詢機票起降，只要提早起飛規劃，偶爾都會飛出讓人意外的驚喜價格。

5. 開啓小鈴鐺，隨時掌握機票價格的浮動

部分機票搜尋網站都附有票價提醒功能，查詢某段機票價格後設定「獲取價格通知」，當此段價格產生變化時，網站就會用電子郵件訊息通知你，畢竟航空價格屬於彈性波動，每日票價都有可能重新計算，等到機票價格落在可下手區間時，就毫不猶豫的上網購買吧！

6. 訂票付款該怎麼選擇線上旅行社（OTA）

使用機票搜尋網站，確定時段、航段跟艙位之後，系統會自動導向到多家線上旅行社以及航空公司官網，價格差距不大之下，請第一優先跟航空公司官網訂票，再來第二請選擇有中文客服的線上旅遊社預定，最後則是有信譽跟評價良好的國外線上旅行社。盡量避開完全沒聽過的線上旅行社，不然就是在預定時必須詳

細閱讀所有條款，以免到時候發生問題找不到窗口求助。

刷卡訂票完成後通常會有一封預定信寄到電子信箱，裡面會有預定代碼以及詳細起飛降落資訊，建議可以將起降日列在行事曆中，因為錯過航班大多是無法退款跟更改。

另外，使用信用卡付機票費用前，可上網比較各家信用卡公司所附贈的旅平險與不便險，大部分只有保障搭乘公共交通運輸期間，越高等級卡別所贈送的額度越高。還有一點，倘若購買機票屬於海外消費項目，建議就使用海外刷卡比例回饋高的信用卡，除了抵海外刷卡手續費外，還能小賺一點回饋金額。

旅行社機加酒優惠模式

國內多半旅行社跟航空公司都有推出半自助國外旅行機加酒的商業模式，折衷跟團跟自助兩者之間，配合當地飯店的活動促銷，結合航空公司的團體機票，往往折扣下來比自己預定機票跟住宿還要便宜。

這種半配套方案，也可以額外與當地旅行社加訂活動方案，比起排定好的團體旅行，行程彈性自由許

多，適合不太想動腦，假期有限，而且對於區段時間要求沒有太高的旅客。

可遇不可求的 Bug 票與神祕機票

買到一張 Bug 票，就像中了樂透彩般。2018 年我就買了土耳其航空 Bug 票，從菲律賓馬尼拉飛到哥倫比亞波哥大，來回含稅只要 8200 台幣。

什麼叫做航空 Bug 票？為什麼會有 Bug 票的產生？起因是航空公司在網路販售平台上標錯價格，例如原本要 5 萬美金，突然變成 50 元美金，這種異常的價格絕非促銷檔期會出現，訂票者趁著系統漏洞尚未修補前購入標價錯誤的機票，等航空公司系統修正錯誤後，某些航空公司就會認賠期間所賣的疏失 Bug 機票，於是買到的人就等於賺到。不過也不少航空公司選擇不認賠，直接退費。

另外還有一種賠本賣的機票叫做「神祕機票」，主因是旅行社與航空公司購買的團體包機來回票有多餘機位空缺，有點類似最後一分鐘的概念，畢竟倘若沒有任何人搭乘，整張機票作廢，不如以低價販賣換取現金。神秘機票特性就是來回程都不能改期，需要

旅行社專人到現場辦理登機手續。

玩轉航空會員里程計算，購票開出驚喜價格

全球航空公司又分成三大航空聯盟，天合聯盟、星空聯盟與寰宇一家，旗下不同聯盟的航空公司都有屬於自己的飛行常客計畫，會員可以透過實際搭乘、信用卡等不同方法累積點數，累積到一定點數，就可以直接航空公司兌換機票跟住宿等福利。

不過航空哩程累積兌換是有期限，而且哩程換票規則蠻複雜，必須航空公司有釋放哩程機位才能兌換，適合常飛客、信用卡點數累積旅客以及商務出差旅客，容易累積到免費機票以及各種航空升等優惠。

機票購買最佳時間點為何時？

無論是一般航空還是廉價航空，提前購買機票通常都比較便宜，當天購買機票是最貴的。機位販售日期又分成淡旺兩季，旺季通常指寒暑假、國定假期跟特定節日，機票價格會鎖死在最高位，由於需求量大，不需要特別降價促銷。淡季則大約落在過年後、暑假後、溫度最糟糕的季節，為了讓航班機位能補滿，就

會有不同的促銷活動，此時買起來會特別划算。

倘若你是朝九晚五的上班族，建議把整年度的連續假期都匡列出來，例如春節、清明、中秋假期，提早半年以上訂票，並選擇在特價期間下手，偶爾也是會有很不錯的機票價格出現。倘若你是自由業，那麼選擇淡季出門，機票價格就可以省下一大筆支出。

每次航空機票大促銷時都搶不到，
到底該怎麼搶才比較好呢？

我常說，搶機票如同搶熱門演唱會門票，絕對是需要眼明手快、心思縝密，也提供四招給各位：

1. 確認假期，時段，以及價格區間

倘若確認隔年春節要自助出國，從數月前就要確認旅遊地點，尋找航班時段。當航空公司釋放特價票時，立馬搶上機位絕不手軟，畢竟大多數航空公司所謂促銷，通常不會放滿全部位置，都是限額特價，必須立馬搜索時段，確認完直接購票。

2. 準備搶票三寶：護照、信用卡跟電子信箱

預定最後一個步驟就是付款。系統會請旅客輸入乘坐人的英文姓名、出生日期、護照號碼、護照有效日期等基本資訊，以及聯絡人信箱。倘若你是幫家族訂票，請直接把所有人的資料先填好在旁邊文字檔案中，以複製貼上輸入，最後使用信用卡付款，一旦超過填寫時間，系統會判定不成立，並將限額位置重新釋出。

3. 網速不卡，機位就不卡

每逢航空公司釋放出特價機位時，流量寬頻都會塞爆，連上網後常會有跑不動的跡象，或是等待的警示語，那如何快速登入搜尋畫面搶購呢？簡單來說就是找一個網速快的電腦或區域，就不會被卡住囉！

4. 淡季、平日出發，搶票沒有壓力

最難搶機票的區間日期是連續國定假期，此時原本價格就比平常還貴，就算有特價，釋放的份額也是最少。反倒是選擇淡季、平日出發回來，相對選擇區間跟價位就比較多跟好。

到底要選擇廉價航空還是一般航空，哪個比較好？

　　廉價航空跟一般航空基本上都是航天運輸公司，同樣可以讓你從 A 城市機場飛到 B 城市機場，其中差異在於附加服務的質量。

　　廉價航空的服務大多不包含機上餐點、託運行李、機上娛樂設施、茶水點心、選位以及刷卡手續費，需額外加購。有些歐洲廉價航空規定嚴格，規定乘客必須自行列印機票、事前辦理線上登機，否則會收取高額的現場手續費。另外上機手提行李也有長寬高公分與重量、件數限制，登機前，航空地勤人員會針對每一個遊客刻意檢查，倘若超過規定，必須現場補差價方能登機。

　　廉價航空的特性是單程計價、點對點航程需分開訂，機票採浮動價格，服務分項計價。付款確認後，更改名字、行程、退票皆要付費，以各家廉航規定，比較適合有「主動性」、「計畫性」、「獨立性」旅遊的旅遊者。

　　一般航空限制就沒這麼多，幾乎所有項目都包括在票價裡面，所以當你疊加這些附加服務時，就會發現廉價航空的機票其實也沒有特別便宜，除非你真的

可以什麼服務都不要，千萬不能以一般航空的規格去要求廉價航空全包都有，就像經濟艙跟商務艙的規格就是不同。

自助旅行搭乘飛機注意事項

多數人首次搭飛機都會感到戒慎恐懼，深怕一個環節沒注意就趕不上飛機，到了國外機場看不懂英語標示，也害怕通關時移民官問自己問題，自己無法用英文回答。

基本上各國機場以及登機流程都是一樣的，提前兩小時抵達機場、航空公司地勤劃位與託運行李，辦理隨身行李檢查、離境手續，在起飛三十分鐘前抵達登機口，隨時注意警示板登機口是否有更替時間或是艙口。入境他國之後辦理入境手續，提領行李，然後出關。

如果發生問題，例如趕不上登機、護照有問題、跟航勤櫃台無法溝通，可以詢問機場的服務櫃台，或航空公司服務櫃台，大部分都有多語系服務人員在現場處理。

· 作業二：現在，就利用網站查一張機票吧！

三、規劃旅程路線怎麼做？

　　搞定機票後，接下來就是決定旅程路線以及各城市預定停留的天數，規劃行程分別為單一城市、單一國家多點城市、多國與多點城市、環遊世界跨洲多國多城市、稀有旅遊資訊查詢，以下都會幫各位做介紹。

單一旅遊城市

　　如果你只是要去某個國家單一城市旅遊，例如日本東京、泰國清邁、韓國首爾，旅遊規劃功課就只需要針對該城市搜尋，只需要打開論壇或網站，搜尋該「城市」名稱，一拖拉庫的旅遊資訊就會出現在你眼前。

　　基本上，熱門觀光的旅遊城市資訊多到目不暇給，根本不知道從何開始下手，大多網站都會給行程建議，例如東京五天四夜美食、韓國首爾四天三夜逛街美食、曼谷三天二夜古蹟與歷史導覽等推薦，依據你可以停留的天數，找尋合適的行程範例，通常也會配合當地旅行社做個周邊一日遊活動，就可以參考 KKday、Klook，或查詢當地旅行社等行程網站。

單一國家多點城市

倘若這趟旅程是一個國家、多點城市，那該怎麼規劃呢？搜尋條件請先把「國家」拉出來，查詢該國有哪些特色觀光「城市」，配合地圖，把想去的城市跟景點列出來。

舉例來說，台灣想去的地方有「台北」、「花蓮」、「屏東墾丁」、「高雄」、「嘉義阿里山」，一共停留的天數是八天七夜。那麼我就會將八天七夜分配在這幾個城市裡，規劃出最好的路線。例如台北一晚、花蓮兩晚、屏東一晚、高雄一晚、嘉義一晚、台北一晚。依照停留的天數再去尋找景點，或依照景點去安排路線。

同理來說，如果想走全境南韓有八天，我會拉出首爾、慶州、釜山，然後單點城市進出，就是首爾進，釜山出，首爾兩晚、慶州兩晚、釜山三晚。泰北行程走曼谷、清邁八天，曼谷三晚、清邁四晚，搭配周邊旅行社一日遊去北碧、清萊。

城市停留的天數，是按照你想完成的旅遊計畫而定，如果完全心裡沒有主意，我會搜尋「城市」推薦景點，依照想完成的景點，設定停留日期。偶爾我也

會因為該城市房價考慮停留天數，如果太貴，我會縮短行程，直接跳到下一個住宿相對便宜的城市去住。

多國與多點城市

倘若假期尚有餘裕，也可以安排多國多城市旅遊，建議就把機票的起降城市列出，再依據你想去的天數拉出想要拜訪的國家與城市。

舉例來說，歐洲第一站抵達是巴黎，可考慮搭個歐洲之星高速鐵路到英國倫敦，變成雙國雙城旅行。另外飛新加坡後，可以考慮中間去印尼峇里島，兩個城市來回機票不貴，直接串新加坡、印尼峇里島兩國兩點城市。

多國跟多點的城市串聯在於交通是否便捷，簽證是否繁複為基準，倘若有人一年累積半個月以上的假期，**想要一次多玩幾國，就請先了解國與國之間「交通」與「簽證」。**

之前雪兒很想完成全歐旅行，卻沒有足夠時間跟預算一次走，就以不同時段分階段完成，再依據不同季節路線規劃天數。

例如：地中海兩個小島國賽普勒斯跟馬爾他兩國

之間有瑞安航空直飛，而土耳其飛賽普勒斯也有廉價航空，於是我就規劃伊朗、土耳其、賽普勒斯、馬爾他、義大利、聖馬利諾、奧地利之旅。別人單一趟旅行社旅程需要數十萬，而我多國一趟可能不需要十萬，因為當時從賽普勒斯帕福斯飛往馬爾他只需要台幣174元，馬爾他飛往義大利波隆尼亞也只需要台幣345元，所有心願一次達成。

那如何設定各國停留天數跟城市呢？有兩個方法。第一是查詢旅遊論壇建議的城市天數，第二是詢問近期有去過的旅人，通常兩者我都會並用，再排列各城市停留天數。以上方法也適用其他洲別跟國家。

環遊世界跨洲多國多城市

環遊世界的規劃天數跟行程會很複雜嗎？答案是依照「國家」數量跟「城市」數量為主。

倘若你利用航空組合票搜尋，就可以開立「小環球」機票，舉例來說台北→洛杉磯→多倫多→倫敦→開羅→杜拜→台北，最短的行程可以設定在十天以內，洛杉磯一晚、多倫多一晚、倫敦兩晚、開羅兩晚、杜拜兩晚，不過以上搭機時間非常長，旅程絕大多時間

都在搭乘航班，所以我常說環遊世界不難，只是看旅人想要用什麼方式進行。

　　第二種就是依照時間限制設定環球旅行，例如剛好有半年假期，一定充足預算，想走訪世界最知名的景點，那麼就可以拉出世界七大洲特別想拜訪的景點區域，例如南美洲馬丘比丘、墨西哥金字塔、柬埔寨吳哥窟、東非動物草原大遷徙，一樣先查詢國與國之間「交通」與「簽證」，再設定城市停留天數，短期多國的環球旅行通常費用驚人，所需的體力也是。

　　第三種就是無時間限制的環球旅行，打算花個幾年以旅行者的身分探索世界，需要一定出發的預算，可以利用各種方式節省旅費，一樣可以走訪世界特色景點，以時間跟體力換去金錢，這種「大環球」旅者通常一走都是數年，而且都是生活型態旅行。

稀有旅行資訊查詢

　　一般熱門觀光的旅遊資訊只要打開搜尋網站輸入關鍵字，就會有源源不絕的資料擺在你眼前，但某些特殊地方的旅遊資訊就很稀少，不管怎麼搜索都只有數年前幾段簡單的文字，身邊也沒有人去過。此時就必須依

靠大量網路零碎資料拼湊，找出關鍵人物，拉出當地旅行社窗口，直接聯繫後就可以獲取最新的資訊。

例如當初決定要去南極旅行，就發現網路上資訊極度稀少，大多都是英文資訊，於是每天都在跟翻譯搏鬥，從混亂的資訊裡查詢船班、路線與價格，最終獲得如雪片般各國旅行社的遊輪行程報價，接下來克服跨國刷卡以及種種疑問，最終完成了南極旅行的夢想。

或許你會問「是不是要英文好，才能做稀有旅行功課呢？」答案：不是。

大多時候，雪兒也是依靠網站瀏覽器中即時翻譯功能，透過網站翻譯功能書寫跟國外旅行社溝通，這並沒有想像中困難，也不需要英文老師檢查是否有錯字跟語法錯誤，主要對方也知道你是非英語系國家，不會太苛求，主要是願意溝通。

簡易的旅行資訊搜尋方式

總有人認為作國外自助旅遊功課既複雜又困難，光了解城市間交通銜接方式就感到燒腦崩潰，請抱持「旅行就是走出去」的冒險精神，功課做到哪裡，人就玩到哪裡，不需要百分百完美的資料準備，重要是

挪威 羅弗敦群島（2023）

踏出去的決心。

這裡也整理幾種我常使用的旅行資料搜尋方式：

1. 買本實用的旅遊指南書

如果你是首次出國，書店的旅遊類別櫃中，通常有一排擺放自助旅遊單國、單城市第一次出國就上手的攻略書，裡面內容涵蓋是如何離境、如何寫入境單，大眾景點到私房景點的介紹，住宿到餐廳的特色分享，很適合第一次出國旅遊的新手。另外也很推薦自助旅行聖經《孤獨星球》 Lonely Planet 旅行指南系列，過去每個背包客的行囊中幾乎都少不了這一本，是許多旅行者的資深指南導師。如果嫌書本太重，也是可以考慮購買電子版本閱讀。

2. 下載網路免費攻略

不少旅遊主題網站都會推出免費的旅遊攻略，例如窮遊網就有推出免費錦囊系列，馬蜂窩也有旅遊攻略下載，台灣的背包客棧也有攻略，這些集結許多網友共同編輯心得，提供素人背包客們第一手實際心得

資訊。

除此之外，也有許多旅行者建立部落格，將自己的旅行心得以及規劃內容無私放在網路上供人參考，例如韓國大邱五天四夜之旅規劃、日本京阪神八天七夜分享等等。想省點時間，可以參照達人們的規劃再做資料微調，也能做出屬於自我風格的自助旅行聖經。

以下是我常使用的旅行資料網站：

1. Tripadvisor 貓途鷹 https://www.tripadvisor.com.tw/

2. 背包客棧 https://www.backpackers.com.tw/

3. 窮遊網 https://guide.qyer.com/

4. 馬蜂窩 https://www.mafengwo.cn/

5. Google 搜尋 https://www.google.com/

6. 旅遊達人部落格 Blog

3. 從 Google 地圖跟維基百科開始找尋景點

這幾年搜尋平台 Google 的地圖功能發展極為迅速，已然成為日常出行不可或缺的實用軟體，要去任何地點之前，我慣性都會透過軟體定位地標後，查詢照片、評論、基本資料，是強大自然的旅行數據庫。倘若你在 Google 網站設定搜尋「台北」、「景點」，

網頁就會自動羅列出台北所有熱門景點的評分、評論以及基本介紹。再將關鍵詞語連結到「維基百科」網站，則有更多相關資料可以閱讀。

適合走馬看花的旅行者，到了當地再使用這兩個功能，就可以迅速馬上找到最多人參觀的旅遊景點，以及景點資訊。

4. 直接用旅行平台購買行程吧！

如果想省一點時間，又不想自己做太多串接交通功課，建議可以直接跟當地旅行社，或是與 KKday、Klook 等類似旅遊平台購買單次、半日、一日或是多日行程。許多熱門觀光景點的旅行社，為了節省遊客的時間，都會配合設計適合觀光客短暫拜訪的套裝行程，例如薄荷島一日遊、阿里山兩日遊等等，串接安排交通、餐食跟門票，你只需要在飯店門口或指定地點等待接送，就可以快速完成所有值得拜訪的景點。

> ・作業三：試著找一個城市，規劃三天兩夜的旅行要去哪些景點吧！

四、自助旅行該從哪裡訂房？
有什麼撇步？

　　早些年資訊不對等，旅行者需要透過旅行社或是電話直接跟旅館預定房間，如今科技發展出不少實用的國際訂房平台網站，可以預訂全世界各國城市的飯店旅館，再使用其中的篩選功能，能依據價格、星級、取消政策等，遴選合適的住宿選項，而且可以在網站上直接付款、聯繫與查詢，有任何消費糾紛，也能請平台客服協調處理。

　　到底要訂什麼樣的房型？該從哪裡找起？如何設定住宿價格、選項跟條件？基本上，多出國幾次，多訂幾次房，自然而然就輕鬆學會，畢竟親身體驗過才知道要從哪些方面改進。

該選哪個住宿等級呢？國際訂房好簡單

　　住宿等級有很多種，單價高的有飯店、渡假村，或是豪華民宿與特色住宿，單價低的則有民宿、平價旅館、汽車旅館，倘若想省錢窮遊，青年旅館

從零規劃，制定夢想地圖
比你想的還簡單

床位房是首選。倘若想住免費的，還有「沙發衝浪Couchsurfing」這個選項，透過網站尋找願意提供床位的屋主，系統註冊帳號，依照城市搜尋可接待屋主，寫信提出申請後，屋主可以選擇是否接待，如果屋主願意接待，就可以獲得免費借宿。不過還是有相對的風險存在。

通常我選擇使用的訂房網站，有例如 Agoda、Expedia、Booking.com、Hotel.com、易遊網等其中兩家，選定城市區域，直接下拉作區間日期搜尋，然後再區分類別。

以我來說，住房篩選第一優先是交通便捷，第二是價格考量，第三是住客反饋與評比，以這三個下去做交叉篩選，很快就可以剔除不適任的住宿選項，最終會留下三到五間做考量。

再依照幾個內部選項做調整，第一，是否可以免費取消？第二，是否附廚房與公共空間？第三，是否有提供早餐？最後就會只剩下最適合自己的住房選擇。除此之外，你還能使用訂房比價平台，包括 Trivago 跟 Hotelscombind，會直接幫你比對 Agoda、Booking.com、Hotels.com 這些國際訂房平台，然後連結到各平

台預定。你也可以先用比價平台查詢，再使用特定現金回饋連結訂房，就可以把回饋又放回到自己身上。

聰明的訂房流程：

1. 先上訂房比價平台依入住日期跟人數搜尋。
2. 選擇你的偏好，包括交通、住宿等級、價格等不同。
3. 建議打開地圖，設定區域，將區域內偏好的房源選 2~3 家。
4. 最終選擇合適的飯店，依照顯示篩選後的價格，例如免費取消 、稍後付款、含早餐勾選。
5. 選擇線上訂房旅行社，例如 Booking.com、Agoda 等比價。
6. 依照不同線上訂房網站的折扣規則去預定房型。

不過許多訂房網站的顯示價格都隱藏某些費用，例如城市稅、清潔費用，所以千萬不要以搜尋的價格為準，請要以最終實際訂房價格為主。倘若想要比價省出新高度，就必須事先了解各網站的優勢、缺點以及折扣方式。

主要比較幾種：（1）網站會員優惠 （2） 現金回饋碼方案 （3） 信用卡特定回饋

通常我會打信用卡公司與訂房網站兩個關鍵字去搜尋，例如「XX 銀行」「Agoda」，連結進去就會專屬的優惠碼，偶爾也可以網路搜尋是否有 10% 的活動折扣碼，輸入之後也可以直接打 9 折。由於訂房大多屬於海外刷卡費用，可以挑選在海外購物有點數或現金回饋高的信用卡，以賺取活動差價。

星級飯店的會員制度也是一種好選項

如果旅行追求住宿品質，可加入各家星級飯店的會員制度，各大飯店集團都有屬於自己不錯的會員忠誠計畫，加入計畫的好處是累積點數跟房晚，使用點數兌換免費住宿，升級精英會員等級獲得免費早餐、升級房型、使用行政酒廊等待遇。例如：希爾頓、萬豪、IHG（洲際酒店）、雅高（旗下有宜必思飯店等）等等。

青年旅館床位便宜，但危險嗎？

如果想省錢，或是獨遊不想負擔高額房價，可挑選平價良好的青年旅館。不過也蠻多人問我：「入住

青年旅館多人床位間安全嗎？」睡過上百間青年旅館的我，必須說沒有任何一家旅館能保障百分百安全，既然選擇多人間床位房，那麼金錢跟貴重物品請自行保管。雪兒曾經就有過在葡萄牙的青年旅館被偷櫃子裡面的現金，最後摸摸鼻子認賠。

即使如此，我下次還是會選青年旅館住宿，特點是絕大數青年旅館的交通非常便利，床位房便宜實惠！而且擁有交誼廳與廚房，也提供旅遊諮詢與行李寄放服務。建議女生可以挑選專屬女性房，入住前先攜帶可以上鎖的活動鑰匙，並攜帶耳塞或是眼罩。

倘若你是非常注重睡眠品質的人，無法接受室友進進出出，以及各種喧嘩，請盡量排除此類多人間住宿選項。事實上，現在很多飯店與青年旅館都結合成新形態複合式旅館，除了床位房，也提供「單人房」、「雙人房型」，價格比床位再高一點，比一般旅館價格再低一些，也兼具有旅人交誼廳與廚房的功能。

為什麼推薦你住青年旅館呢？

如果想在旅途中多認識不同的人，建議你一定要體驗青年旅館，在這裡交會世界上各種有趣的靈魂，

也是旅途故事交換站。

雪兒理想中的青年旅館有個重點，包括溫暖舒適的床、親切的櫃台人員、實惠的價格、擁有連結旅人交流的交誼廳、總是飄出香氣的廚房，櫃台可代訂交通、票券服務，最重要是用心去經營。

青年旅社跟一般旅館差在哪裡？我認為就是人跟人之間的交流。一般的旅社也有提供各式各樣貼心的旅行服務，但絕大部分都是制式化的服務，遇到問題大多旅社服務人員根本無法做主。而小型青年旅社經營模式類似遠方友人接待，把旅人當朋友，而不是付錢的客人，並熱情介紹這個城市以及旅社環境。進而讓旅人喜歡這個城市，從陌生變成熟悉，再變成第二個家。

住宿也可以是一種生活體驗，
試著寄宿外國人的家

除了青年旅館，民宿也是一個好選擇。近幾年國外也十分流行房間短租或是打工換宿。讓出行不只是參觀拍照，而是真實與當地人一起體驗生活。旅行者可以透過 Airbnb、Homestay 等網站註冊會員帳號，搜

尋城市後提出申請，Airbnb 有提供日租到月租不等，Homestay 則最少是六天起跳，住宿需要付費。

以下幾個著名的網站：

1.Airbnb　https://www.airbnb.com.tw/

2.Homestay　https://www.homestay.com/zh

3.homestayin　http://cn.homestayin.com/

打工換宿，也是省住宿體驗生活的好選擇

想長居在一個城市體驗生活，又沒有太多經費預算，事實上還有一個省住宿費的方式，那就是「打工換宿」。本質上，打工換宿沒有金錢交易，等同物質或勞務條件交換，方式很多種，包括有房務清潔、家庭保母、農場勞動、藝術設計等等各式千奇百怪項目，通常都是提供兩周以上的換宿者，你可以連結到幾個著名的換宿網站去查詢。

以下三個都是付費會員制度網站。

1.WWOOF　https://wwoof.net/

2.Helpx　https://www.helpx.net/

3.Workaway　https://www.workaway.info/

以 WWOOF 這個網站來說，主要是提供農場、森林、酪農等等有機相關的工作內容，而 Helpx 跟 Workaway 則沒有受限，各式各樣交換住宿條件都有。進入網站之後先搜尋國家與城市，系統就會羅列該區域有提供換宿的主人名單，點入之後就會顯示更多雇主訊息與所需條件。不過目前有些國家明訂拿觀光簽證是不准打工換宿。

如何開啟打工換宿？首先確定能夠出發的日期，盡量在兩個月前網站上提出申請，請將自己的履歷資訊寫的豐富完整，並告知雇主自己的專業跟才藝，並自我推薦為何適任這份工作，當雇主收到你強烈的欲望，以及完善的資料，也能加快他訊息的回復。

台灣也有類似的網站嗎？事實上 WWOOF（務福）風多年前也吹向島嶼，讓其他國家觀光客可以透過志工方式旅行。但最熱門的就是台灣各地旅館的打工換宿，主因是工作內容簡單、彈性，資訊公開免費，而且搜尋資料容易。你可以在臉書 Facebook 搜尋「打工換宿」四個字，就能搜尋到各式社團，加入進去後，塗鴉牆上就有各家旅館的招募訊息，會提供招募月份、性別、工作內容、提供床位、食宿等資訊。

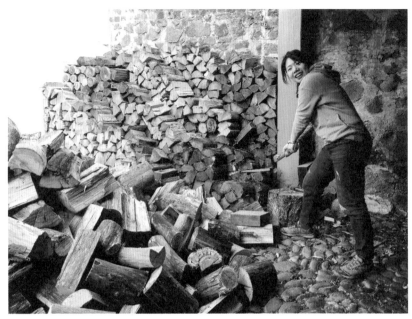

澳洲 塔斯馬尼亞打工換宿砍木柴（2017）

打工換宿有危險性嗎？

　　打工換宿基於互信互惠原則，彼此確認合作條件即可展開，不過天有不測風雲，人有旦夕禍福，倘若遇到奇怪的雇主，請立即馬上離開，或報警處理。換宿過程中若有無法適應，請提早跟雇主商量，不要硬逼自己完成時數跟日程後才能離開。

從零規劃，制定夢想地圖
比你想的還簡單

100

我適合沙發衝浪找住宿嗎？

沙發衝浪（Couchsurfing）原本是一個網路計畫，後來衍生成為全世界數百萬會員的住宿交流網路平台。加入網站會員後先建立個人檔案成為衝浪客（surfer），於下次旅行計畫時，使用平台找尋願意接待住宿的沙發主（host），短期入住與體驗當地文化。如沙發主無法提供住宿，也有「出去喝一杯」的選項，沙發主提供免費城市觀光導覽。疫情前，網站屬於會員免費註冊與使用，疫情後開始小額收費。

衝浪客適合具有冒險精神、獨立，並能隨機應變，同時也想跟當地人交流並想探訪深度文化的旅人，千萬不要把沙發主當成民宿，網站有評論機制，彼此在交流後都可以在網站上留下評語。由於網站系統無法判定人的好壞，使用之前還是要設下各種篩選條件，以避開雷區沙發主。

Couchsurfing：https://www.couchsurfing.com/

> ・作業四：上網查詢北京的住宿，價格是在 1000 台幣元以內的有那些呢？

 # 五、如何揪伴一起旅行？

　　如何找尋適合一起出發的旅伴，也是一門重要的學問。親友揪伴需要約法三章、網友揪伴需要事先溝通、路上揪伴需要互相尊重，只要做到互信互重，不管彼此是否認識，都能將這段旅程變成一段美好回憶。倘若裡面多了一顆老鼠屎，就直接讓整趟旅行變成煉獄。

A. 親友揪伴約法三章

　　網路上有一句話，最好的旅伴就是什麼意見都沒有的人！最差的旅伴就是一開始說沒意見，到了現場卻事事都有意見，而這種旅伴最常發生在親友揪團中。

　　倘若不想破壞親友感情，建議一開始就說清楚彼此的旅程分工，找飯店、規劃行程、訂機票等旅行前先規劃好，倘若有問題就相互協調解決，以原定計畫為主，不隨意更改行程，有問題可以提出意見溝通，而非情緒化發洩。不過，通常家人這一點很難，我懂。

B. 網路揪伴事先溝通

　　通常在一定年紀之後就很難揪到同遊旅伴，近年

來也盛行網路揪伴，獨旅者透過網站論壇、社群媒體、民間社團找尋旅伴，不過也許多人害怕揪陌生旅伴會發生糾紛，事實上只要彼此目標一致，旅伴也可以變成真實朋友。

揪伴分成兩種，主揪者跟被揪伴者，如果你是主揪，必須設定這次旅行的目的地、時間、預計人數跟預算，最好能詳細敘述旅行計畫以及責任分配，再留下聯繫方式，對此計畫有興趣者就會聯繫你。

主揪者可以透過幾個項目篩選合適的旅伴：1. 分配任務是否可以接受，例如開車、煮飯；2. 是否接受行程內容；3. 飲食部分是否能接受共煮；4. 住宿部分是否接受青年旅館等，畢竟主揪者不是旅行社，揪伴者也不是付費要求別人帶團，若兩者目標一致都能共同承擔旅程酸甜苦辣，陌生人也可變成旅伴。

網路揪伴的優點是彼此不用負擔感情，還可以認識新朋友，就算期間吵架也可以直接分開旅行。缺點就是完全無法掌握對方的背景，偶爾也是會碰到事前都說沒問題，出國都變成問題的雷包旅伴。

C. 路上揪伴相互尊重

我常說，獨自旅行往往不會是一個人，在路上你會遇見不同的人，有些人擦身而過，有些人為你指路，有些幸運的人會陪你走一段旅程。大多發生在青年旅社交誼廳，或是在旅社入口處公告板牆上，因為這些地方通常會有一起併車、找旅伴同行的訊息。

路上揪伴的優點是彼此都有獨立性，因互相照應才走在一起，倘若彼此三觀不合，也可以快速分開，缺點是無法辨別對方好壞，都要相處之後才明白。

怎麼解決與陌生人旅行狀況？

揪團旅行最常為了小事吵翻天，所以我事前會約法三章，避開三大雷區，不讓炸彈在旅途中引爆，哪三大雷區：

1. 金錢雷區

十個揪團吵架，八個大概是為了錢。有些人出門旅行想吃好住好，有些人出門旅行則只想欣賞風景，有些人可以負擔高額行程，有些人只想晚餐吃泡麵。建議旅行中部分費用可共同分擔，有些則可各自付費，

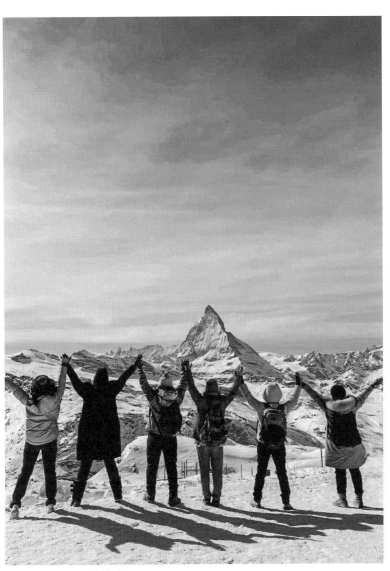

瑞士 策馬特 馬特洪峰 (2023)

倘若是共同分擔的部分則必須經過每個人同意，建議有一筆公積金支應全部雜費。

2. 飲食雷區

每個人的飲食習慣不同，有些人不吃辣，有些人不吃牛羊豬，有些人只吃蛋奶素，有些人吃海鮮會過敏，出發前都必須講清楚。倘若彼此飲食習慣差距太大，建議餐飲時間分開用餐，不需要凡事都綁在一起，相約一個時間再碰頭就好。

3. 景點雷區

每個人旅行想要的東西都不一樣，雖然事先都已經安排行程，但到了現場才發現跟實際有落差，有些人興致勃勃，有些人厭倦無法繼續，有些人則體力不支，建議分開行動，並且用投票方式決定，盡量不要使用口頭敘述好或不好，而是在群組白紙黑字回復確認。

跟一群不對的人出門，往往有置身在美景的當下，卻有一種說不出的孤寂感，明明是一群人，內心孤獨到只剩下一個人，我寧可現在只有我一個人，也不想要在一群人裡面成為落寞的一個人。最棒的旅伴就是自己，還有懂得跟你一起完成夢想的人。

 ## 六、出國前，你要做哪些事情？
查詢天氣、換匯、保險跟行李

自助出國前，除心情興奮外，還誕生無盡的不安跟焦慮，深怕行李準備遺漏了哪些，讓接下來出遊產生不便。請按照雪兒的步驟，查天氣 > 查插座 > 查託運跟行李資訊，依照必備、選備來準備，很快就能事半功倍。

A. 利用網站查詢當地天氣

「那邊天氣如何？」總是會有人喜歡問我國外天氣問題，我心想，不是用網頁或是手機 APP 查詢一下就知道了嗎？是的，當今網路非常發達，透過 Siri 或是網頁 Google 都能查詢該城市一周溫度，不需要問當地人。請再依照當地氣溫準備接下來要出行的配備。

如果旅行高緯度或氣候多變的城市，建議可以保暖的洋蔥式穿法，穿著主要分成三層，最底層會直接與皮膚接觸，因此要具備快速排汗及有透氣性的功能，維持身體的乾爽；中間層即是保暖層，防止身體熱能的流失；最外層則是提供防風、防水等功能，以避免

體溫快速流失，隔絕外部濕氣。

如果旅行熱帶或溫度單一地區，建議注重遮陽防曬，以及多喝水，維持良好的生理機能。

· 作業五：日本東京的楓葉季大概幾月呢？
英國倫敦明天會下雨嗎？查一下吧！

B. 查詢世界各國插座及電壓

出國旅遊最怕就是電子設備沒有能量，充電時又發現插座無法使用，建議出國前先查詢各國的插座型號、電壓，再準備轉換插座，或是一個多接頭的國際轉換插座。

兩腳扁型（A型）	＊台灣．中國．＊日本．越南．柬埔寨．寮國．泰國．菲律賓．馬爾地夫．沙烏地阿拉伯．＊美國．＊加拿大．＊墨西哥．＊古巴．＊巴拿馬　祕魯．＊哥倫比亞．＊巴西．＊關島	
兩腳圓型（C型）	中國．韓國．越南．柬埔寨．泰國．馬來西亞．印尼．印度．阿聯酋．俄羅斯．祕魯．智利．阿根廷．埃及．剛果．歐洲：荷比法西葡奧捷德義挪冰芬丹希	
三腳扁型（G型）	香港．澳門．馬來西亞．新加坡．英國．愛爾蘭．馬爾他．賽普勒斯．肯亞．烏干達	
八字扁型（I型）	中國．澳洲．紐西蘭．東加．斐濟	
三腳圓型（J型）瑞士	三腳笑臉　（K型）丹麥	三腳排型（L型）義大利
大小三腳（M型）	納米比亞．賴索托．史瓦濟蘭．南非．莫三比克	

＊表示該國大部分區域電壓在 100-120V，未標示則為 220-240V，紅色為國人熱門旅遊區域

C. 出國要帶多少錢比較好？

　　出國自助旅行要帶多少錢出去才會安全？首先我會查詢該國當地城市治安好壞、慣用信用卡還是現金支出、跨國提款功能是否能使用？再決定攜帶現金貨幣的數量，畢竟出國最不安全的，不是人身，是現金，當你飛機落地走出機場的那剎那，可能就有不少賊眼睛開始打量你的隨身錢包，趁人不備下手行竊。

　　舉例來說，中南美洲數國治安非常差，連當地人不時都有當街被搶的危險，建議就不要多帶太多現金，主要以提款卡、信用卡為主。另外西班牙、義大利大城市治安也堪憂，常有各種竊賊或搶案發生。以下提供幾項建議的攜帶金錢法則：

1. 短程旅行可以換好現金，長程旅行請準備信用卡跟提款卡

　　若選擇日本、韓國、泰國等地進行短期旅遊，建

議在台灣銀行先換好當地貨幣或是強勢貨幣，部分可以到當地銀行或換匯所兌換。倘若不想跑銀行這麼辛苦，機場也有銀行提供換匯服務，甚至還有 24 小時的外幣提款機可使用。出發前先了解當地現金換匯是否方便，舉例來說，日本只有在銀行可以換匯，韓國大城市比較多私人換匯所，泰國各城市都有換匯所，有些國家則是旅行社有提供換匯。

若是長程旅行，旅費不建議攜帶全數現金，不然掉了就真心欲哭無淚，況且各國都有限制攜帶現金的金額數量，過於龐大必須提前申報，不然有被沒收的風險。所以出行都建議準備基本的現金，還有數張提款卡跟信用卡。

信用卡可以擔保旅行時的海外消費，在歐洲許多小商店或路邊攤都可以使用，遺失之後可以直接電話掛失，在辦理掛失的時間點往回推 24 小時之後被盜刷，通常免自付，由銀行負責。建議可以攜帶二張以上信用卡，以免其中一張被盜刷。

想使用海外提款卡，須先確定提款卡具備國際金融卡功能，而且申請開通後才能使用，但在 ATM 海外提款時，最多可能被收取三種手續費用：

1.國內銀行手續費：視各家銀行情況而定，通常在 70-100 元不等。

2.國際匯率轉換：由國際卡組織單位（VISA/MasterCard）等收取，為提領當地貨幣金額的 1.5%。

3.海外銀行手續費用：視各家銀行規定，提款時可留意 ATM 螢幕畫面，查看是否有顯示額外費用，通常無顯示即代表免手續費。

某些人會認為海外提款手續費很高，舉例來說，你在泰國提領 10,000 泰銖，你就必須要扣除 70-100 元台幣的手續費（由台灣銀行收取），再加上 10,000 泰銖 1.5% 的國際匯率轉換費用，以及當地銀行 220-300 泰銖的手續費。每次提領的手續費大概就在 300 台幣以上。因此建議減少海外提領的次數，當次提領都以最高費用為主，手續費就當作是現金保險，總比攜帶大筆現金一次被偷的損失來得輕微。

2.到底要帶多少錢才夠？

現金大部分支付在飲食、交通跟購物上，短期旅行攜帶的金額以當次旅行花費為主，長程旅行則建議以一周現金生活費為評估，大筆金額建議多以信用卡

付費，倘若旅程中發生消費糾紛，還可以跟信用卡公司申請調節不付費，且身上現金越少，就沒有遺失大筆金錢的風險存在。

3. 是不是要把錢藏在襪子內側？

狡兔有三窟，是否攜帶的現金也要藏在身上多處呢？之前網路流行貼身防搶包，還有教你怎麼縫內袋藏護照跟金錢。我認為重要證件還是要隨身攜帶，出門盡量穿搭有內袋的外套，行李可以放備用少數現金跟信用卡，但不需要藏到連自己都緊張兮兮。

4. 旅行結束，剩下的錢要怎麼辦？

如果旅遊的國家非強勢貨幣區域，建議離境時，在當地機場的換匯所直接兌換美金或歐元等強勢貨幣，因為不是每一個國家的錢都可以在另外一個國家換匯，台灣也是一樣，而且台灣許多銀行都會收取換匯的手續費，除了被抽換匯的匯差外，還要被收手續費。

而且各國的貨幣政策也常變更，匯率也是起伏不定，舉例來說，某次離境我攜帶 2500 印度盧比，剛好碰到印度貨幣大改政策，直接廢除面額 500 紙鈔，沒

在期限內回到印度兌換，那 2500 盧比就等於作廢。

5. 錢花在刀口上，不要斤斤計較小數點

常聽到不少旅人出國都因爲金錢價值觀跟朋友大吵一架，爲了標價上面幾分錢計較到不開心，我認爲比價雖然重要，但國外玩樂的時間也很寶貴，內心有一個合理的價格，不要買貴太多即可。千萬不要把旅行的樂趣都比到沒有囉！

另外，旅行請節制消費，不要戶頭只有十萬，刷卡金額二十萬，一趟旅行變成貧窮戶。不要看到什麼都買，再刷下去就可能沒有未來，只有卡債。

D. 出國必備旅平險 + 不便險

開開心心出門，平平安安歸來！不過出門在外，任誰都無法預料是否會有意外發生。如此一來，旅行保險便是旅人出行重要的護身符。

旅平險分成兩大類：旅遊平安險、旅遊不便險。旅遊平安險主要保障旅途中發生意外事故造成的人身損害，像是意外身故失能補償、醫療費用理賠等。而旅遊不便險則是保障旅行中所可能遇到的不便事故，

最常見的有班機延誤、行李損失、行程取消、個人責任保險等等。

由於 2020~2022 這三年歷經 Covid-19 疫情肆虐，各國航空旅遊完全停滯，目前逐漸邁向恢復期，常有行李遺失、誤點以及航班大亂的情形發生，因此出國前多花幾百元向產險公司投保旅遊不便險更顯得重要。

建議海外旅平險＋不便險內容一定要包含這幾個保障項目：身故失能、傷害醫療、海外突發疾病、旅程取消、班機延誤、行李延誤／損失、個人責任、緊急救援。而其中最重要的是「海外突發疾病」，畢竟海外醫療費用普遍高昂，千萬不要因為小病花大錢，倘若有投保，感冒、腸胃炎等等的醫藥費便都能獲得保障。

各家保險公司所提出的方案不太一樣，在旅遊平安險部分，各家差異不大，主要差別在於不便險的方案與賠償額度，如果前往地方是天氣不穩，容易取消班次，就建議保班機延誤保額較高的方案。

通常在出發前 24 小時前就可以網路投保，如果沒出發還可以申請退費！如果在海外發生事故，建議當下聯繫保險公司理賠業務人員該如何處理，畢竟理賠

都需要各種文件審核程序，包括醫療診斷書、報案單等等。當然能不要用到保險是最好的。

E. 好的網路通訊，能解決旅途一半以上的問題

現代人出國有三寶不可缺：手機、護照與錢包。手機可以包辦訂機票、訂住宿、訂行程以及查資料，還可隨時上傳照片、影音到社群發動態，如今網路已經是許多旅行者不可或缺的必備品。

那該怎麼購買當地網路呢？事實上，連結到當地網路有三種方式：

1. 數據漫遊

漫遊是指離開本地，跨越使用國外電信業者網路，必須事先跟本地通訊公司申請，開啟後會依照方案數據來計費，優點是不用更替網卡，原電話號碼可隨時接聽，適合商務人士，缺點是超過原定流量，漫遊費計價相對較高。

2.WiFi 分享器

使用一台機器，到了當地開啟之後，手機連結機

器就可以連線上網，適合多人旅行，而且共享租借費用較便宜，缺點是需自行設定 APN，而且超過一定流量會限速，需要擔負保管責任，回國後仍要歸還。

3. 通訊 SIM 卡

各國電訊公司通常會針對旅行者開發的旅遊網路卡方案，適合單人旅遊，下飛機之後就直接替換手機網卡，設定之後可以使用，許多機場也有販賣網路的商店，也有專人可以幫你設定更新，優點是費用划算、方案選擇眾多，缺點是超過一定流量會限速。

4. 網路 eSIM 卡

有別於實體 SIM 卡，又稱「嵌入式 SIM 卡」或「虛擬 SIM 卡」，用戶只要掃描專屬的 QR Code，就能將流量方案下載到手機裡，而且不需要更換卡片，即使臨時增加天數、班機取消，都可以即時購買方案使用，可以用多少流量就買多少，使用上更彈性，同時可以沿用原本的手機門號進行跨國接聽服務。

以上四種，非常建議購買網路 eSIM 卡，網路購買 24 小時內就可開通直接使用，不需寄送，流量方案彈

性，不過目前 eSIM 不是每款手機都可以使用，購買之前必須詳細閱讀規則。

如何加入手機行動方案？

1. 向電信公司申請方案
2. 利用手機掃描電信公司提供的 QRCode
3. 點選加入行動方案再依照步驟設定行動方案即可

開通與操作流程

1. 將加入的行動方案開啓
2. 開啓行動數據（若人在國外可依方案看是否要開啓數據漫遊）

以上四種，很少「流量吃到飽又便宜」的漫遊方案，每次連上網路，就聽見錢流水聲音，所以除了節制使用網路流量外，再來就是盡量使用餐廳、飯店跟當地提供的免費 WiFi，以下是我常使用的免費網路區域：

- 星巴克、COSTA 等咖啡館大多提供免費網路，有些麥當勞也會有
- 機場、廣場、旅遊服務中心大多提供免費網路

‧ 飯店、旅館大多提供免費網路，但流量不穩定

‧ 善用離線地圖 MAPS.ME，可以減少流量

F. 行李該怎麼準備，必備、選備來準備

　　自助出國最煩惱整理行李，深怕少帶了什麼就會讓旅行變得不便，透過來來回回多年經驗，我將行李分成三種，必備、選備跟行李。

1. 出國前行李清單
必備

☐ 護照（有效期限需在 6 個月以上）

☐ 護照影本、2 吋半身照片數張

☐ 行程計劃書、機票、英文保險單

☐ 流通貨幣（美金、歐元）、信用卡、提款卡（貴重飾品、鑽戒、珠寶等物品請避免攜帶）

☐ 個人換洗衣物、禦寒衣物、衣物配件如太陽眼鏡、圍巾、口罩等

☐ 個人盥洗用品、衛生用品、生理用品

☐ 個人用藥、緊急用藥

選備

☐ 相機、攝影機、手機、充電器及轉接插頭　（腳架及自拍棒請放入託運行李內）

☐ 平板、電腦、MP3 等個人電子用品

☐ 拖鞋、眼罩、耳塞

☐ 基礎保養品（防曬、保濕、清潔）

☐ 隨身保溫水壺

☐ 其他個人用品

行李

請符合航空規定限制的拖運行李尺寸，以及登機手提行李大小尺寸，輕裝出行建議背包、登機箱，短程或長程建議 24 吋以內行李箱搭配背包，特殊旅行最多可以到 29 吋行李尺寸。

2. 怦然心動的雪兒行李整理方法

出門前我會將行李內容分成五種類別：行李載具、證件金錢、個人衣物、盥洗用品與隨身藥品、電子產品與其他類，再依據不同地區、氣候以及航空公司限重攜帶不同物品。

行李載具

　　煩惱到底要帶行李箱還是大背包？我認為合適的載具有很多款，建議出行都攜帶一大（背包或行李箱）、一小（後背包）跟一側包（隨身包）為主。

・大行李清單：衣物以及旅行期間必備用品。
・後背包清單：需要攜帶的重要物品，包括相機、行動電源等等。
・隨身側背包：重要證件以及金錢，還有手機。
・隨時購物包：方便上超市購物使用。

　　另外我會準備幾個鑰匙鎖，可以使用在旅行過程中，或是用於青年旅館的保管箱。

個人衣物

　　根據當地季節準備衣服，夏天準備 T 恤、短褲、內衣褲、泳衣、輕便外套，冬天則毛衣、保暖大衣、頭巾、長褲等，通常兩到三套為限，分成三個袋子分裝，分別是內衣褲類、衣服類、褲子類，出發後其中一個可以拿來當髒衣服袋，會從頭到腳開始列出清單，例如：

・頭部：毛帽子、口罩、圍巾

- 身體：T 恤、長袖、短褲、長褲、泳衣、保暖衣物、外套（推薦保暖、防風防水系列），內衣褲三套
- 腳足：襪子三雙、鞋子一到兩雙、輕便鞋一雙

　　去不同國家，就要增加不同配件，例如前往伊朗，就需要帶一個包頭的圍巾，去南北極著重保暖，去雪地就要準備冰爪以及防水雪褲。

電子產品

- 電子產品：手機、筆記本電腦、平板電腦、行動電源、相機／鏡頭、記憶卡、三腳架、自拍棒、充電設備（轉接插座、充電器、兩條充電線）
- 通訊：網路 SIM 卡
- 生活類：吹風機、電熱棒、空姐鍋（如果有煮食需求）

　　請提早查詢好轉換插座規格，電器類商品在國外通常比較貴，有些甚至不太好找，電器則要注意電壓問題，不然就要攜帶轉換電壓插座，出發前記得要再三檢查確認。

盥洗用品與隨身藥品

　　通常飯店會提供盥洗備品，青年旅館與環保旅館

則無，建議可以帶習慣的品牌出行，牙刷牙膏也需要自備。倘若是長期旅行，建議可以當地購買，民生用品在超市或便利商店，都方便取得。

- 日常日鹽洗用品：洗髮乳、沐浴乳、洗臉乳、衛生紙巾、濕紙巾、乾洗手、牙膏、牙刷、毛巾、梳子
- 男士個人用品：剃鬍刀、剃鬍膏、頭髮定型噴霧
- 女士個人用品：化妝品、護膚和清潔用品、保養品、生理用品
- 額外個人用品：隱形眼鏡護理液和眼鏡盒、眼鏡、太陽眼鏡、耳塞、眼罩、雨傘、暖暖包、指甲剪、捲髮器

常用藥品我通常會攜帶暈車藥、退燒藥、止痛藥、腸胃藥、胃藥等，事實上各國的藥局都有販售，不過由於法規，有些藥品不見得容易買到，請一定要備足在身上。也會攜帶痠痛精油、防蚊跟皮膚止癢相關藥品。

- 必備出門良藥：□ 消炎止痛藥、□ 腸胃藥、□ 蚊蟲叮癢藥、□ 皮膚藥、□ 感冒藥、□ 個人藥品

證件金錢

通常證件金錢會放在隨身包裡面，其中會區分常

用錢包跟備用錢包，常用錢包會擺放少量的現金、信用卡，備用或藏錢包則放護照、現金、備用信用卡、提款卡跟護照影本。

　　建議出發前可以拷貝護照，並攜帶數張證件類大頭照，錢包可以多放幾個，有主要跟備用，文件夾則攜帶重要行程表、機票影本、保險以及存款證明。因為移民官證件查驗時，可能會要求出示機票、旅遊行程計畫表，以及有效且符合規定之旅遊醫療保險證明文件、財力證明（現金、信用卡、旅行支票）等文件，同時我會將資料備份在雲端或手機中，以便移民官或航空地勤檢查時提出旅遊證明。

　　另外，我有個特別個人嗜好，通常會準備一個護身符在錢包裡啦！保佑這次出行金錢平安，不要遇到竊賊。

・必要物品：□信用卡、□提款卡、□流通貨幣、□原子筆、□護照、□證件照片、□ 行程表、□ 機票影本

・非必要品：□護身符、□存款證明英文版、□英文保險證明、□良民證英文版、□ 疫苗證明書、□ 國

際駕照（有些國家需附本國駕照、或是駕照翻譯本）

其他類別

如果你想體驗三餐在外煮食省旅費，就可以出發時多帶一些即時料理包或是泡麵，通常我也會準備茶包、咖啡包等。同時會帶個人餐具、保溫瓶、食物保鮮袋。通常我也會準備一些小禮物給遠方的朋友。另外也可以攜帶幾本當地的旅遊書，或是一本喜歡的書出行。

‧其他物品：□ 調理包、□ 咖啡茶包、□ 家鄉口味泡麵、□ 食物保鮮袋、□ 保溫瓶

3.檢查航空公司託運行李規定

託運行李和手提行李限重規定

各家航空公司的託運行李和手提行李限制重量、規定皆不同，建議請直接至航空公司官網查詢，通常手提行李在 55 x 40 x 23 cm，7~10 公斤之內，託運行李則有分件數跟重量，請依實際購買之重量攜帶。

行李違禁品請勿攜帶

　　飛行過程也不允許攜帶危險物品，包括各種刀具、剪刀、武器、長度超過的腳架、自拍棒以及當地法律認定會危害安全的其他物品，或與上述物品具有相似功能的其他物品。登機前會請乘客確認隨身行李或託運行李，是否嚴格禁止攜帶下列物品，以下為禁帶物品。

（圖片來源：長榮航空）

行李攜帶注意事項

　　液體類別則有體積限制，例如洗髮精、沐浴乳不得超過 100ml 體積，且須密封在塑膠袋中。電池則不能進入拖運行李，必須為隨身行李，自拍棒建議放託運行李，筆記型電腦、電池、行動電源則放在隨身行李。

七、自助旅行出發前注意事項

　　自助旅行出發當天通常都是最為緊張的時間，畢竟規劃很久的行程不再是紙上談兵，也不是書籍雜誌翻閱的照片，未知的旅程充滿各種不確定，總有人會因此興奮到睡不好，雪兒也彙整了出發前注意事項，請再次！再次！確認。

　　1. 再次確認護照、信用卡、提款卡、現金、文件是否齊全，證件是否有過期。

　　2. 再次確認飛機航班，前一晚可預辦登機，減少現場排隊時間。

　　3. 再次確認手提行李物品，電池、相機、電腦、手機等貴重物品。

　　4. 清潔家中環境，並檢查是否有遺漏物品。

　　5. 在起飛前兩小時抵達機場，並辦理登機手續，完成行李託運。

　　6. 準備好，迎接新的旅程生活。

　　希望本章節能夠幫助準備自助出國旅行的朋友，從零開始出發，一切都沒有想像中困難！

Part 3.

出發！從第一顆星星
開始的旅途

如何找到對的步伐，對的人，對的路？
都是靠經驗而來。

　　大多數人初次自助旅程都不完美，
我也是一樣，如同初戀那些糟糕又尷尬
的過程，連接吻都不知道該從哪裡下
手。而擁有一堆糟糕經驗並非是個人問
題，所有人都會發生，無法代表或證明
你只適合跟旅行團，相信每一次的出發
都有意義。

　　從錯誤中開始更正自己的步伐，
選擇合適的旅伴，接下來的每趟旅程，
你都會發現那些過不去的情緒，糟糕的
記憶，翻到下一章節，就還是會過去。
不同出發，請調整腳步，不管是一個人
還是一群人，都有你適合走下去的方
式。

瑞士 冬天的薩斯菲（2022）

第一次海外打工度假

「沒有很多錢去國外念書，又想到國外體驗生活，有什麼方法呢？」

對於剛畢業的社會新鮮人，或是職場中想轉換給自己中場休息的青壯年，內心懷抱著去世界旅遊的夢想，卻沒有足夠金錢支撐一趟長途旅行，工作假期簽證（Working Holiday Visa）是很好的途徑，申請通過後可擁有合法的居留工作簽證，該國允許旅行者為了籌措旅遊費用而在當地公司受雇給薪。

截至 2023 年，與中華民國簽訂協議的國家有十七個，包括有澳大利亞、紐西蘭、日本、韓國、加拿大、英國、愛爾蘭、德國、比利時、斯洛伐克、波蘭、匈牙利、奧地利、捷克、法國、盧森堡、荷蘭（詳見中華民國外交部領事事務所網站）。

如何開啟第一次打工度假旅程呢？

工作假期簽證申請比觀光簽證複雜許多，必須在

一定年齡前申請，例如澳大利亞的年齡限制就在 18 至 30 歲（未滿 31 歲），加拿大則是 18 至 35 歲（36 歲生日前）。各國都有不同名額限制，澳大利亞無名額限制，紐西蘭一年六百個名額、盧森堡一年四十個名額，某些國家基本是開放申請就名額秒殺的狀態，必須提早做好搶名額的準備。各國打工度假居留時間也不一樣，日本、韓國，紐西蘭、澳洲、加拿大等國是十二個月或不超過一年，英國則是兩年期限，倘若你已經決心利用打工度假簽證去國外體驗生活，建議可以先上網研究各國的文化、語言跟生活型態，再選擇合適的國家提出申請。

我的第一次打工度假──紐西蘭

我是 2011 年申請紐西蘭打工度假，當時年紀是 30 歲，已經是申請最後一年期限，因爲申請年齡限制是 18 至 30 歲。不想留下遺憾，我同年也申請了澳大利亞打工度假簽證，預計結束紐西蘭旅程後銜接澳洲打工度假。申請前我去參加不同打工度假的講座說明，購置了不少關於打工度假的書籍，戰戰兢兢做了半年功課後才扛著三十公斤行李出發，才發現一切都是初行

者的多慮。

抵達紐西蘭後一個月內，經熱心的前輩幫忙立馬開辦了稅號、銀行帳戶以及購買二手車，也在青年旅館認識了不少來自各國的背包客們，彼此會互相介紹工作以及做資訊的交換，有些農場、工廠不時會釋放缺工訊息，有些幸運的背包客們一落地就直接住進工作宿舍開始上班，有些背包客會自行去街上或網站上投履歷找工作，更簡單的方式是直接詢問當地合法工作仲介，替你安排短期工作。

我在紐西蘭的第一份工作是奧克蘭附近草莓農場，農場主人會在作物旺季期間（每年 10 月到 1 月）雇用大量背包客協助採摘跟包裝，我與夥伴數十位每日清晨前開車抵達農場進行採摘與包裝，每工作兩個小時就會有 15 分鐘的法定休息時間，可以回休息室喝咖啡歇息，也含在薪資裡面。中午則有 30 分鐘中餐時間，工作夥伴們會將昨日準備好的便當放置微波爐迅速加熱，因為肚子餓，一次都會把整個微波爐塞滿四到五個便當，偶爾都在想這怎麼不爆炸。

草莓工廠每日下班的時間不一定，取決於當日果實生長多寡，倘若農場主人希望背包客們加班（超時

工作），或在公眾假期間上班，就必須付出多一倍的薪水給員工，所以農場的背包客都非常喜歡超時加班，付出同樣時間卻有兩倍薪資，何樂而不爲，於是一個季節工作下來我也賺了薪水將近二十萬台幣。

我在紐西蘭的第二份工作是南島北方的蘋果包裝廠，在每年 2 月到 5 月間會雇用大量背包客做蘋果、水梨的採摘跟包裝，每天工作八小時，一週工作五天，主要是將清洗打蠟完成蘋果放置在紙盤上，檢查是否有蟲害或形狀不一，一整天都必須維持著同樣姿勢，

紐西蘭 南島 莫圖伊卡蘋果包裝廠（2012）

每次下班後就躺在床上哀嚎「One apple a day，keep doctor away; many apples a day, fuck all day.」也真實體驗農場勞力工作的辛苦，心想未來看到農場工人，都必須抱著萬分景仰的心意，明白士農工商無貴賤，不同工作都有值得被尊重的所在。

打工度假不只是工作，重要的是玩樂與生活

打工度假的日程中，工作下班後是假期，工作與工作中間也是假期，周末會去工作附近的郊區散步、逛市集、採集貝類或釣魚，晚上會在小酒吧聊天跳舞，在這裡不用擔心會被老闆 fire，因為一份工作最多就是三個月期限，不想繼續工作則提早告訴老闆即可。結束一個季節的工作後，背包客們會將賺到的錢轉換成旅費去完成旅途的夢想，例如去皇后鎮跳一次高空跳傘，坐一次直升機去爬冰川，去峽灣坐船感受奇景。我與夥伴開露營車環島了一圈，還飛到了斐濟小島體驗一次海島旅行。

打工度假的旅行，不太像是旅遊，更像是體驗當地生活，脫離的原本的社會環境，進入了一個全新的世界，在他鄉會遇見很多同行的夥伴，一起煮食、旅

行、工作、玩樂。當然也會有迷惘、憤怒跟無力感，不同於框架內的生活，你隨時可以按下暫停鍵，也可以選擇繼續，旅途中來來去去的人皆是過客，只有自己才是真正的主人。

少數人認為出國打工度假是脫逃現實工作的藉口，經歷過一年的我，卻認為這是此生最美好的時光，發生各種荒唐奇妙的事蹟，遇見無數善良熱情的夥伴，不停為接續的旅程做出各種決定，也期待旅途結束後，仍能活著像此時自在瀟灑。

我的第一本書《紐轉人生》就是記錄著這段旅程，回到台灣，我也會鼓勵著年輕人趁著有機會去遠方體驗，一輩子這麼長，總該有一次好好為自己活著。

● 打工度假資訊詳見中華民國外交部領事事務所網站
https://www.boca.gov.tw/。

第一次背包客自助旅行

「我想像你一樣去世界旅行，卻沒有很多預算，有什麼方法呢？」

旅行有不同種類，有奢華富遊，當然也有窮遊。窮遊的代表莫過於背包客（backpacker），泛指揹著背包去自助旅行的人，背包亦是全身家當，利用有限的預算進行旅程，通常以便宜的交通工具往返城市，住宿則選擇廉價的青年旅館，飲食部分則以煮食或當地平價料為主，以時間與空間換取金錢，並體驗當地最真實的風俗民情。

如何成為一個背包客呢？

背包客亦是觀光客的其中一種，不需要額外申請特殊簽證，只是行李簡化與行程規劃的選擇類別以窮遊為主。女生建議購買 45-55 公升的專業登山背包，男生則是 55-75 公升的專業登山背包，前面再加上一個 15-20 公升左右的小背包，可以到戶外用品店直接

試背適應重量。好的登山背包會將背包重量平均分擔到腰臀部位，雖然外觀看起來很重，但由於壓力施重分布均勻，往往長途一兩個小時都沒問題。

背包客倘若要長時間移動，必須學會行囊簡化。以我來說，通常會控制在 6-10 公斤內，重要貴重物品例如：護照、錢包與手機放在衣服內袋或隨身小包中，衣服以及盥洗、其他物品則放在後方登山背包。建議提早到旅社寄放行李，再揹著小包去探索當地，大包包只有在區域移動時才會背。

我的第一次背包旅行──東南亞縱走

2012 年初結束紐西蘭跟澳洲的打工度假旅程，依然不想立即回家，原本就要在新加坡轉機的我，選擇在這裡成為我第一次背包窮遊的起點，把行李箱丟了之後，在市集中選了 55 公升背包開始長達五十天的旅行。

當時因信用卡遺失，加上無法提款，所以帶著全身澳幣現金旅行，而且手機網路尚未普及發達，就靠著手上一本厚重的《孤獨星球》Lonely Plant 東南亞旅遊指南書，每到一個新城市我都會在想：「這是什麼鬼地方？今天晚上要住哪？」嘆了一口氣之後，就會沿

著地圖找住宿跟景點，不然就是問當地人附近哪裡有便宜的旅館？進去旅館看完房間後再出來殺價。因為是獨行，旅館老闆偶爾會給些折扣，又可以省下一餐的錢。

大多旅遊資訊是用嘴巴問出來的，我會在旅館櫃檯詢問景點跟交通方式，或沿途找尋當地旅行社購買行程跟車票。同時也會和路上碰到的其他背包客們聊個數十分鐘，獲取重要的情報資訊；每一個人都有自己的路線，看是選擇一起走有個照應，或是分開走旅行。

旅途中遇到身體不適時，就會選在某個城市多住兩到三天，或在某間咖啡館發呆放空休息。至於餐食可以選路邊攤一碗清湯掛麵，泡麵、麵包也能果腹，沒有非要吃什麼當地特色料理，更別說昂貴食物。窮遊的狀態是口袋有多少錢，就走多少路，大部分也只選擇走路，這樣花費一天通常不超過 500 台幣（住宿 200 台幣、餐食 200 台幣、交通 100 台幣）。

第一次當窮背包客，常常東南西北傻傻分不清，在路口鬼打牆，也會住到很雷的旅館，或是碰到很奇怪的旅伴跟路人。這就像打電動闖關遊戲一樣，一早醒來接到新任務，看下一站是去普吉島還是蘇美島；

偶爾也會打怪失敗，例如沒搭上預訂的公車或是碰到海關索賄等鳥事。也曾經買東西被騙了錢或是生病拉肚子，常常心灰意冷到不想繼續走下去。當然也可能抽到天使牌，有好心人來幫你指路，或是剛好住到便宜又有冷氣的旅館。

東南亞不愧是背包者的天堂，交通、住宿跟景點都非常便宜，新加坡、泰國、馬來西亞、柬埔寨玩了一個半月花不到台幣三萬元，才明白「出外旅行真的不貴，貴的是你的選擇」。

一個人走進東北亞，終於開始想家

結束東南亞縱走，從曼谷飛往香港，與紐澳打工度假時期認識的夥伴們聚餐，我媽在電話的另一頭問我：「要回家了嗎？」我說：「沒有，還要去日本跟韓國。」我愛上了沒有規劃的背包旅行，也害怕返家開始工作後就無法再過上這麼自由無拘束的日子。

一個人散步在大阪梅田的路上，有一個陌生人問我要不要一起搭摩天輪。我說：「好。」然後在摩天輪下告訴他：「我準備要回旅館，不跟你吃晚餐了。」

逐漸我變得很獨立，不害怕陌生人的邀約，也懂

得什麼時候該要拒絕；看到在街上迷路的旅人，會上前詢問是否哪裡可以幫忙，一個人把京都的寺廟逛了一圈，也被奈良的鹿追了一圈，想吃什麼就吃什麼，想去哪裡就去哪裡，心想：「往後日子能活得如此簡單該有多好。」

我媽又打電話來問我為什麼還不回家，我沒辦法回答她，其實我想回家，只是害怕回家之後就不能再像旅行時過得這麼舒坦自在，所以想把錢花到最後一毛不剩，沒有遺憾地回家。

旅行是框架外的人生，最終還是要框架中生活

背包客是很棒的人生體驗，你會遇見很多人，很少是一個人；你可以睡機場、睡公園、半夜逛大街，雖然身邊多數人覺得很危險，我總回答：「我不是不害怕，而是選擇對自己負責而已。」不管是職場、生活、感情還是旅行，去克服眼前的磨難比起怨天尤人來得重要。

返家之後的幾年，我持續背著行囊四處自助旅行，既然框架內的現實無法改變，至少我能選擇揹起背包，起而行去找自己嚮往的遠方。

第一次打工換宿

「過了打工度假簽證申請的年紀,想去國外體驗生活,卻沒有太多預算,可以嗎?」

在推廣打工度假的講座期間,偶爾會遇到幾個人感嘆年紀已過,無法申請打工度假簽證,也沒有那麼多預算經費可以到國外生活一段時間,我就會告訴他:「路是人走出來的,辦法也是人想出來的。」就算沒有打工度假簽證,還是可以靠著打工交換住宿的方式省下一大筆支出,我就曾經分享過一位四十二歲的單身女生,花了四十萬走完三年旅程,靠著打工換宿省下大筆吃住的故事。

如何打工交換食宿?

全球有三大打工換宿的網站,分別為 HelpX、Wwoof、Workaway,可以花 20-50 美金先註冊網站會員,在網站上搜尋換宿地點,例如大洋洲、澳大利亞、塔斯馬尼亞,裡面就會羅列該地點的換宿主人的資訊、

換宿內容、換宿條件、住宿條件、語言，以及可以換宿人數。以上三個網站都是英文介面，可以利用網站翻譯閱讀，申請換宿時也請使用英文信件回覆。

換宿時間，通常需要在抵達一個月前提出需求，當換宿主人同意時，就可以前往該地工作換宿，短則兩個禮拜，長則數個月，有些提供免費食物，有些則只提供住宿，有些甚至還有額外福利津貼。倘若相處幾天後，發現換宿主人難以相處，也可以選擇溝通後離開，不要造成彼此困擾。

我的第一次打工換宿——
塔斯馬尼亞的百年老房清潔

在紐西蘭打工度假期間，認識靠著打工換宿省住宿費用的夥伴，我也很嚮往哪一天可以體驗這樣的生活，2017 年在澳洲旅遊的我，陰錯陽差到了澳洲塔斯馬尼亞換宿了一周。主人家朱利安擁有一棟百年豪宅，他決定把這棟豪宅打造成塔斯馬尼亞最有特色的旅館，在這之前他需要一些人幫忙做房子的清理工作，而這一周是我人生最棒的體驗之一。

主人朱利安年輕時曾到歐洲工作，遇見現在的西

班牙裔的妻子潔西，兩人結婚後決定回到澳洲塔斯馬尼亞，繼承祖父蓋的百年破舊房子，原本只想改裝成簡單的民宿，卻在顧問的建議下決定投入大筆資金，將破房子裝修成百年豪宅特色旅館。

換宿期間，我住在尚在裝修的豪宅二樓，除了我之外，還有一位日本女孩 Risako，第一天工作主要在清理以及整理花圃，工作結束後，潔西煮了午餐給我們吃，她說這周應該都沒有太多工作。於是剛到的第一天，我們就在清理一些垃圾跟分類。結束工作之後我就躺在豪宅裡什麼都不做，看看書、聽聽音樂。

潔西是個非常會料理的西班牙女孩，我跟 Risako 通常會跟潔西一起在廚房做菜，屋主不希望我們只是來工作，更多是一起分擔家務事，包括煮菜。第一晚做的是摩洛哥菜，她重複了很多次菜名，我還是沒有記住，後來才知道是塔吉鍋（Tajine）。

翌日，八點起床，我跟 Risako 就忙著開始擦畫框。這棟旅館的牆壁上掛滿了各式各樣的照片、畫作跟圖樣，每一幅都是顧問與主人精挑細選過的，其中一個房間甚至掛滿了畫。每日換宿的工時大約四到五個鐘頭，說不勞累嗎？其實還蠻累。中餐後，潔西帶我們

一起去超市買東西，她很大方問我們需要什麼，我才知道換宿是不用帶食物來的，可能直到離開前都真的不用花任何一毛錢。

換宿工作可以體驗跟旅行不一樣的生活

朱利安的百年建築前有一座非常美麗的花園，不過整理花圃真的沒有想像中簡單，光掃落葉就要一整個上午。潔西每周都會聘請園藝師來剪樹葉、打理花圃、放置藝術品，你會發現原來驚呼天堂的背後，每一處都是金錢與時間打造出來。是的！沒有真正的天堂，天堂都是人類自己想像的美好。

下午則有一位裝潢擺設的老師來指導，事實上百年旅館裡面的每一處擺設都是由女主人跟專家討論的結果，從鏡子到地毯、從桌子到畫作，樣樣都是哲學，是個離我很遠的世界。

那一周我除了清潔房間、掃落葉、整理木材外，還有打掃房間。必須說鋪床真是一門學問——要對中線，再把所有的布塞進床墊下，而且只要兩塊布就可以變成棉被。難怪每次我睡飯店都要把棉被很用力從床墊抽出來，殊不知這些都是清潔人員很用力塞進去

了的。那一周我殷實的勞動，也覺得可能是我最後一次體驗換宿。

離開前的最後一天，朱利安跟潔西請我跟 Risako 去碼頭餐廳吃飯，感謝我這一周的陪伴與付出，我送給他們一幅卡通手繪畫謝謝他們招待。離開時我有點依依不捨，發現原來這個世界最美好的風景，是找回自己對旅行跟未來的盼望。

以前我很羨慕別人在國外有大莊園可以住、能經營有聲有色的咖啡廳，然而在換宿期間，我明白了生活在遠處沒有很浪漫，每個人背後都有辛苦的那一面，只是你願不願意去看見。而我不應該再抱持著不切實際的想法，應該把多一點的時間留在自己想望的未來上。

澳洲 塔斯馬尼亞 朱利安的百年莊園民宿 (2017)

第一次沙發衝浪旅行

「沙發衝浪安全嗎？去住陌生人的家沒問題嗎？」

真的可以不花錢就可以住外國人的家嗎？除了打工換宿外，另一個選擇就是沙發衝浪（Couchsurfing）。不過我一直對於「沙發衝浪」抱持著懷疑態度，過往旅人間聊起沙發衝浪的經歷都有聽聞不太好的感受，包括有單獨女生被宿主騷擾以及一起裸體的要求。相信那是少數的當地沙發主人的惡劣行為，並非全部，但獨自旅行的保護意識必須很強烈，遇到不合理的事也千萬不要隨便答應，若有疑慮就不要輕易體驗。

如何沙發衝浪？

沙發衝浪（Couchsurfing）是一個國際性非營利網路，使用者可透過平台搜尋到接待住宿的當地會員。申請者首先必須先註冊會員，填寫個人介紹與資訊，並透過搜尋、遞送邀請程序，當地會員同意後，就可以獲得無償接待住宿，以此達到既省錢與文化交流的

目的。

我的第一次沙發衝浪──義大利浪漫驚險之旅

　　數年前在紐澳打工度假期間，早就聽聞有利用「沙發衝浪」網站找免費住宿的方法，不過在疑慮下遲遲都不敢嘗試，2016 年前往歐洲兩個月的深度旅行，當時以窮遊背包客的方式獨自旅行，為了有效節省昂貴的住宿費，於是鼓起勇氣在網站遞出申請，很快的我也收到對方確認回覆。

佛羅倫斯沙發主阿米的百年老宅

　　一個人戰戰兢兢的在佛羅倫斯的火車站等待沙發主阿米來接我，我知道對方是男性，這讓我有點膽怯跟害怕，也做好了如果感覺奇怪就轉身離去的心理準備。過了不久手機跳出訊息，阿米說他到了，是個爽朗的大男孩，看起來的確像個正常人。

　　我坐在駕駛的右座，阿米告訴我：「你就像網站簡歷所陳述般充滿自信與活力。」他一開口就是連篇

● 沙發衝浪網站：https://www.couchsurfing.com/

華麗的讚美。老實說，我內心驚呆了！因為我從來沒被人這麼用力的誇獎過，而且也沒有阿米所說的這麼好啊。只好尷尬的回：「謝謝！謝謝！」你以為這樣就結束了嗎？不，從車站接我到他家的車程大約半小時，阿米用他僅有的英文水平程度連續讚美了我半個鐘頭，必須說此時的虛榮心真的爆棚，尤其阿米一直告訴我：「你看起來就像二十多歲的年輕女孩，完全看不出來你三十五歲。」

　　阿米是一個音樂家，三年前從城市搬到鄉村，某個機緣下租了這間百年房子。他說這些年在城市工作，一直嚮往在鄉村生活，如今獨自住在鄉下百年老宅，非常享受這裡的寧靜，只是沒辦法時常出遠門去旅行，於是就想邀請各國的沙發客到家裡作客，從不同人的旅行經歷中感受旅行美好。

　　當天晚上阿米就在佛羅倫斯山上的老房子前，用路邊的樹枝做義大利烤肉給我吃。我們先是去附近森林撿了柴火，鋪在戶外鐵器上燃燒，鐵架上放了從超市購買的雞肉跟蔬菜，然後他又回到廚房冰箱旁準備好幾種酒。他說：「我們義大利飲食很重視喝酒，餐前、餐中、每一道菜都要配不同的酒。」席間我告訴他前

陣子去印度獨自旅行遇到好玩的事，他也分享自己搬到鄉下的心路歷程。我很感謝阿米的招待，當晚就睡在二樓客廳的沙發上。

翌日阿米問我要不要去住宿附近湖區走走，我說：「好啊！」於是兩人就從老宅散步到湖區，阿米問我說：「還想多待幾天嗎？」我搖頭說：「還有繼續的旅程。」他有點失望問：「那你會再回來嗎？」我攤手說：「我也不知道。」

老實說，當下我很迷惘，不太清楚這種短暫的交流是否能長久，的確安然度過美好的一晚，卻虛假的不太真實，我寧可把記憶保留在此時，也不想對不確定的未來有所承諾。阿米是一個好的沙發主，而我也只是其中一個過客，我在沙發衝浪的網站對他留下了很好的評價，謝謝他的款待。

結束佛羅倫斯的旅程，下一站是威尼斯。而威尼斯島上的住宿大概是義大利裡數一數二昂貴的城市，多數窮遊背包客為了省錢，會選擇住在附近城鎮的青年旅館，一早再搭火車進到主島旅遊。幸運的我得到

● https://www.youtube.com/watch?v=By2YFAtTcY4

沙發衝浪網站沙發主阿麥的回覆，他願意接待我兩日。

　　我們約在人潮洶湧的威尼斯火車站碰面，他穿著西裝跟尖腳皮鞋來接我，看得出來才剛下班沒多久。兩人穿越了無數個拱橋，終於來到他工作的旅館，他是這家旅館的管理經理，倘若剛好有空的床位，就會提供給沙發客們。我問他：「威尼斯每天都這麼多人嗎？」阿麥說：「是的，一年 365 天，天天都這麼多人。」所以阿麥很少放假，他需要服務來自世界各地的客人。

　　阿麥下班之後帶我去威尼斯主島的運河散步聊天，這完全累壞我！因為威尼斯沒有交通工具，只能靠走路。我才剛走完一天，他又帶我走了數個小時，他的步伐很快，我的小腿已經到非常緊繃的地步，走到後面快要走不動。

　　路途中我會發出很多靈魂拷問，例如：「為什麼餐酒館前永遠都是一群男人跟一群女人？」阿麥告訴我：「因為義大利人喜歡下班交流生活。」我又問：「一群男人們最愛討論什麼？健身嗎？政治嗎？」阿麥說：「義大利男人最愛討論的話題永遠是女人，分享如何追求女孩，哄女生歡心。」此時我終於明白為什麼佛

羅倫斯的沙發主阿米可以華麗讚美我半小時還沒有結束。

阿麥也問我：「一直旅行，這樣不累嗎？」我說：「還好。」

阿麥又問我：「旅行之後，難道沒有想做什麼嗎？」我說：「沒有想法。」

阿麥的問題都好實際，看得出來他充滿義大利式的勤奮，他工作一個禮拜 7 天，一年 11 個月，只有一個月是放假，他告訴我自己喜歡這份旅館管理經理工作，因為可以遇見很多人。

「那你為什麼還要開放沙發衝浪呢？」我不解，每天都會遇到各國的旅客，為什麼還會想接待別人。

「哦！這樣我可以透過來衝浪的人認識更多國家。」阿麥的解釋讓我覺得很無語，明明旅館中原本就有來自世界各地的旅客，而且聊天過程中兩人常常頻率對不到，我問 A，他回答 B，我對他的旅館工作沒興趣，他對我的旅程也沒有想知道，短暫相處間有種無話可說的尷尬感，此時我就希望趕快可以離開威尼斯，就不需要為了應付沙發主而感到心累。最後一天早上我拿起來了行囊跟阿麥說了再見，阿麥跟阿米

都說了同樣的話「keep touch」。我想這句話會不會有時候也只是類似「再見」，也明白有些人交會後，就不會想要再聯繫。

突然想到所謂的朋友不就是這樣嗎？有些人你會懷念，有些人只能當回憶，最終我們要面對的始終是自己。旅行，讓我遇見很多人，但最終陪伴我的人似乎也只有自己。離開的當下，我告訴自己：這是人生第一次，也是最後一次沙發衝浪，是時候放下那些相處後讓你不舒服的人，旅程，有很多省錢的方法，找一種你可以接受的方法就可以。

義大利 威尼斯的沙發主 阿麥 (2016)

第一次帶爸媽去國外自助旅行

「你覺得最困難的自助旅行經驗是什麼？」

毫不猶豫我會說：「帶爸媽去旅行！」這不僅是勇敢，還充滿冒險精神。

並不是每個家庭都需要勇敢，畢竟多數家庭相處充滿和諧，外出也充滿歡樂與包容。倘若其中一位與你三觀不合，大事小事與你作對，質疑你的規劃能力，天氣熱拚命喊累，走太多路就會罷工，進去餐廳不點餐，不時放話說要回家，心情不好就直接擺臉色給你看，偶爾還把過往的陳年舊事重新炒作一番，這不是自助旅行，這是自作虐旅行！醒來的每一分鐘都充滿煎熬，作為子女的也只能忍耐、再忍耐，直到返家的那一刻下定決心「此生不再帶父母一起自助旅行」。

即使如此，我說了很多次同樣的話後，還是帶他們一起去了日本、韓國、馬來西亞、印尼、瑞士等地，對我來說帶父母去旅行，不僅只是旅行，還是一種修行。

如何帶長輩出國自助旅行？

　　首先經過家人的同意，先行訂購機票並確定出行旅遊日期。再來規劃大致的行程與交通方式，盡量以最難搞的家人作息時間、個人偏好與生活習慣為制定方針，不要一廂情願帶入個人喜好去安排，事前查好景點資料、預定住宿與餐廳名單，最好有第二跟第三種備案選擇。

　　出發之前必須再三叮嚀外出不比家裡，務必收斂脾氣與壞習慣，請入境隨俗不要任意喧嘩張揚。外出之後也要提醒各國文化差異，請勿做出逾矩行為，盡量約法三章，出國旅行與國內旅行不同，翻臉也不行馬上回家。

　　出門前說明景點以及交通距離，隨時注意時間並提醒不要等到尿急才上廁所，準備溫水瓶與零食點心，提醒走路不要太急，勿逞強，累了就休息。多找位置可以坐著歇息，景點安排順暢，盡量不趕時間，三餐飲食正常並配合用餐習慣，作息時間依照父母的習慣調整，如果能睡個午覺就更好。並隨時提供景點資訊與文化資訊，讓長輩可以隨時調配體力進行旅遊。

我的第一次帶父母自助，差點沒在機場大哭

　　小時候是爸媽帶孩子去旅遊，長大就慢慢不再喜歡跟家人出門，尤其是有控制狂的家人，總想要搬出去擁有自己的成年人生。然而過了一定年紀，開始想著如果有機會帶爸媽去自助旅行應該是不錯的方式，讓長輩們體驗一下自助、人助的旅途，到底與傳統團體旅行社哪裡有不同。就是這一念之差把我陷入了萬劫不復的地步。

　　34 歲那年，我從職場中途結業，空檔時間就安排數趟國外自助旅行，其中一趟就是帶家人去日本沖繩自助自駕旅行。因為預訂的民宿位在沖繩鄉下，附近沒有商店與餐廳，民宿內部附有廚房，於是出發前就準備數包泡麵讓家人半夜肚子時可以充飢，沒想到最終埋下彼此爆炸的地雷。

　　我媽是早年窮過來的上一輩，平時勤儉持家熱愛小投資，到市場買菜都是貨比三家不吃虧。我知道母親愛節省，但不知道她到國外旅遊也是這麼節省，而且逼著全家都要跟她一起節省。

　　頭天抵達沖繩民宿已經是晚上，附近餐廳也都關門，只好選擇煮泡麵果腹，我媽開心地說：「能在國

外吃一餐泡麵也是不錯的選擇！」之後中間幾天我帶她去餐廳吃飯就嚷著不想吃，說回旅館吃泡麵就好。在最後一天安排晚餐，更是直接放話說要把帶來的泡麵吃完，無論大家怎麼勸她都沒用。

我心想：「媽！我帶你出來玩，不是讓你吃泡麵，就算你想吃泡麵，也不能逼著全部人陪你一起吃。」但我媽就是堅持，最後不跟大家說話，還嚷著說要回家，一路臭臉到機場，每個人心情都受到影響。我差點在機場大哭，真不知道為什麼好好一趟旅行變成被泡麵毀掉的旅程。

第二趟旅程：我們在婆羅洲國家公園裡吃泡麵

沖繩之旅過去兩年，彼此都不想再提「出國自助」旅行，偶然一天我媽問：「能不能帶爸媽出國過年阿？」我知道家裡發生的事弄得她心情有點低落，不想待在台灣家裡過年，於是說：「好啊！你不是說想去馬來西亞的婆羅洲，我帶你去。」於是我就安排了一趟東馬汶萊之旅。

由於那幾年我都是背包窮遊世界各地，所以母親就突然興起說：「不然我跟你爸也學你一個背包走天

汶萊 斯里巴加萬港 水上人家民宿 (2018)

斯里蘭卡 埃拉 母親在民宿用電湯匙煮泡麵 (2020)

涯，順便帶我們去青年旅館，我想體驗一下。」我傻愣在一旁問：「你確定嗎？」不知道我媽哪來的自信拍胸脯保證說可以，於是最終三個背包，兩個老人、一個我，就這樣前往另外一段驚心動魄的勇士旅途。

第一天抵達砂拉越的首都古晉，預定好的包車司機親切到機場來協助提行李跟景點接送，由於包套行程都已跟當地旅行社購買，大致都沒問題，直到開始自由行時，我媽直接在汶萊大街上罷工說背包很重！不想走了！而且我們住當地水上部落的民宿時她也一直問：「爲何沒有冷氣？」我有無語問蒼天的悲催感受。

因爲包包裡帶了幾包泡麵，除夕前夜我們就在姆魯國家公園的飯店裡煮起了泡麵，外面下著雨，我開始不反對她如此熱愛吃泡麵，只要她開心，不管有沒有吃當地特色料理，我都可以欣然接受。

第三趟旅程：我們在韓國慶州的古屋裡吃泡麵

同年我媽又叫我帶她去韓國玩，於是我安排了三個人從首爾一路玩到釜山，中間去古城慶州住一晚當地韓屋，不過這次行李箱一包泡麵都沒有，這樣我媽就不會嚷著要把泡麵吃完。沒想到韓國許多民宿都擺

著免費泡麵讓客人可以直接煮用，那個晚上我看著我爸，我爸看著我，然後一家人又在國外吃泡麵。

後來我們去瑞士、斯里蘭卡跟印尼，都有吃泡麵。對我來說，已經不會像第一次這麼憤怒跟生氣，旅行，原本就是隔離日常外的另外一種生活，自助旅行，是一種對不同生活的挑戰。

其實帶家人跟團跟自助，除了金錢的考量外，我認為最棒的是「彈性」，累了，我們就回旅館休息，喜歡就待上多一個小時也沒關係；想早起，我們就早點出門，不喜歡吃餐廳我們就自己煮來吃，想省一點就如你所願。

「不要期待完美的旅行」，是帶爸媽自助旅行最好的註解。我也鼓勵年輕人學習自助旅行，哪天自己去膩了，可以帶家人一起去旅行，換一種方式生活，創造更多彼此之間的回憶。

每一次旅行，都是第一次

「每一次出發，都是最好的旅行！」

34 歲，我離職了！變成一個全職的旅遊作家，簡單來說，就是有一餐沒一餐的旅行游牧者。當年為何會做這樣的決定？倘若當初沒有去「打工度假」，我根本無法有勇氣捨棄多年職場建立的人脈跟錢脈。

還記得我早期閱讀過一篇文章，評論到國外打工度假端盤子跟洗碗是浪費人生的決擇，相反我的人生是因為打工度假而開始改變的。我從一個吃好穿好的貴婦小資女，放下身段去採果、包裝，做一些完全不用動腦的勞苦工作，回家要自己料理三餐，下班規劃行程出去旅遊，其中體驗最多的就是「崩潰」。紐西蘭在購車不到一周就被一位七十歲老人撞毀了，半年內掉了三張當地的信用卡跟提款卡，在澳洲第一天就掉了錢包跟護照，也坐錯過公車、迷過路、生過病、走路跌個狗吃屎，也曾被種族歧視者當街謾罵。雖然如此，我仍珍惜打工度假這一年與過往脫軌的時光，

泰國 北碧府 死亡鐵路（2012）

因為，我發現「最慘」跟「最好」的人生就是這樣。

最慘大概就是沒日沒夜的勞力工作，身體完全吃不消；最好的就是這一年擁有完全的自己，不用再活在社會現實的眼光下。如果這一年都可以如此過，那為什麼回到原本的生長環境後不能選擇過喜歡的生活。

一直出門需要勇氣，一無所有決定一直去旅行，更需要熱情跟毅力。

如何一直走在旅行的路上？

自助旅行首先最重要的兩件事：足夠的錢跟健康

的身體。沒錢旅遊處處都受限，需要用很多方法跟時間去解決；沒有體力去哪裡都是阻礙，不能走不能爬，注定無緣看到最美的風景。

其次就是需要熱情跟毅力。偶爾外出旅行，像是在一成不變的平凡生活中井裡的活水，一直持續出國旅行容易視覺審美疲勞，所以，找到出門動機很重要，為自己設定目標，依序前進，慢慢來，時間會給你最好的旅途風景。

有些人一年出國一趟，三十年就是三十趟旅行，有些人環遊世界一趟，一次就去了數十個國家，關於旅行，沒有哪一種最恰當，但依照你的財力與體力，總會有一種適合你。

有多少錢，就走多少的路

離職後五年我花了一百四十多萬去了六十五國，也持續分享自助的心得與體驗感想，總有人問我：「如何可以像你一樣環遊世界？」我回：「有多少錢就走多少的路。」

這就像買房一樣，沒有錢，買不起，所以必須要存錢，準備頭期款，找銀行貸款，然後處理一些後續

還款事宜。出去旅行也一樣啊！沒有錢，就先去便宜跟簡單的旅行地方，泰國、菲律賓、韓國……都很好。有點錢，就可以去遠一點地方旅行，歐洲、非洲跟美洲都可以。有錢、有膽識、有經驗之後，環遊世界根本就不是很困難的事。

每個人選擇的生活也不一樣，想要的旅行也不一樣，我也是在各種錯誤跌倒中重新振作起來，拍拍身上的灰塵，重新深呼吸，找到最適合自己的那條路。

每一次出發都是第一次，每一次出發，都是最好的旅行。

不要羨慕別人擁有什麼樣的人生，記住，喜歡的生活，要用力出發去爭取。

Part 4.

旅途崩潰，隨時報到。
美好，也是一樣

如何調整心態面對未知與崩潰？也從裡
面誕生繼續往前的勇氣。

　　關於自助旅行，即使事前功課做
得詳盡，內容規劃得宜。實際上執行起
來就像首無法控制、荒腔走板的搖滾
樂，你所能做的不是回去翻旅行聖經、
或打電話跟家人哭訴，而是見招拆招，
考驗隨機應變的能力。

　　旅途最常見的問題是語言無法溝
通、文化差異，可能一連串碰到被偷、
被搶、被騙，生病與身體騷擾等，同時
也磨練你的心智。自助旅行有時更像是
過關斬將，遇見的難題，只要過去了，
以後就不會是問題，如果過不去，換條
路走就可以。

義大利 威尼斯狂歡節的人潮（2023）

語言不通，也可以去旅行嗎？

不時都會有人私訊我問：「雪兒，英文不好，能出國嗎？」我都會回：「英文不是必備，善用工具也可以出行。」根據出國多年的經驗，我認為英文好壞跟能不能出國是兩碼子事，臉皮厚則天下無敵。

語言是拿來使用，不是考試學測的分數

曾經我以為待在外商公司的員工英文一定很好，問朋友去過國外哪裡旅遊，他則謙虛說自個英文不好，工作上使用的英文大概就是那幾句。過去一直以為他是過度謙虛，畢竟朋友學生時代英文就一直拿高分，學測成績也不錯，心想怎麼可能會害怕開口說英文……後來一起出國之後才知道是我以偏概全。

英文成績好的人不見得開口說英文就會很流暢，而英文聽說流暢的人不見得看得懂英文書信，這點在我打工度假時就見識過。

阿生在來紐西蘭之前一句英文都不太會講，朋友

一聽他要來國外工作都笑說：「你連麥當勞都不會用英文點？怎麼敢去啦！」不過他還是硬著頭皮來，畢竟這輩子他就是想來一次說走就走的旅行。

阿生說，他一開始講英文都結結巴巴，每一個單字都很吃力，但幾個月過後已經可以跟老闆討論薪資到面紅耳赤。半年過後，老闆甚至希望他可以留下來工作，願意提供工作簽證給他。

我問阿生：「你怎麼英文進步這麼快速？」阿生就說：「就每天講，不會就問，錯了就改，改了之後會再去看哪裡有錯。反正身邊一堆老外可以問，大家都很樂意溝通阿！我偶爾也會教他們幾句台語，罵人的那幾種！一堆老外講『三小』都比我標準。」後來才發現我跟馬來西亞的朋友混在一起，講中文都不小心也多了馬來西亞腔調，或許這就是近朱者赤，近墨者黑的道理。

後來回到台灣後，阿生笑說久久沒講英文也會都忘記，很懷念那時常用英文跟外國人對嗆的日子，他笑說：「我英文最好的時候就是罵人的時候，都不知道原來自己講英文也可以這麼順溜，反正罵人不需要語法，你所有會的單字就會自動從腦袋裡面出來。」

語言說錯沒關係，就怕不懂還要裝懂

事實上，在準備去國外打工度假前，我曾認真考慮過去菲律賓報名當地語言學校。不過語文學校的費用動輒都是數十萬，有點難以下手，後來才發現：語文學校賣得是環境，是開口說英文的勇氣，這不是價格的問題。

抵達國外後的第一份農場工作，老闆是當地 Kiwi（指之前移居紐西蘭的歐洲白人），頭幾天我採果時手忙腳亂，不停錯誤百出，農場老闆看不下去後，把我叫到一旁嚴厲說：「如果你不告訴我哪裡不懂，那我也無法教會你如何做得更好。」當時內心超坎坷，真以為好不容易找到工作又要被炒魷魚了！整個嚇得半死。事後明白如果不願意學習當地語言，是很難在當地工作。

於是我告訴自己，不懂就說「No」，懂了就說「Yes」。比手畫腳也要跟對方溝通，畢竟語文最怕裝懂而不懂，農場老闆教我，英文是拿來溝通，不是英力測驗，說錯了不可恥，畢竟你就真的不懂。

紐西蘭 北島 奧克蘭草莓農場 (2011)

英文口說真的沒那麼簡單，
尤其在決定開口那一剎那

　　雖然人已經在國外生活，但要全英文跟人溝通還是感到害怕，有次為了取消航班，焦慮在電話旁來回跺腳兩小時，最終深呼一口氣才撥通了電話。電話那頭客服人員用英文很親切問：「有什麼可以為你服務的？」我結結巴巴說要取消航班，他問我為什麼？於是我就用畢生所有會的單字拼湊出來給他。

　　先是雞同鴨講，後來他慢慢理解我的意思，時間

過去了一個多鐘頭，他告訴我：「很抱歉無法取消你的航班，下次若還有問題，可以利用航空公司的中文客服專線！」聽完最後一句整個大驚！蝦毀！爲什麼不早說有中文客服，讓我整個卡住一個多小時。事後回想整個莞爾到不行，也明白英文不是你不會，只是沒用到時不會而已。原來我的英文沒有想像中這麼弱，決定開口時，最難的就已經過去了。

英文的口音，不是只有一種，世界很大，也不是只有英語而已

當口說英文變成了日常，許多單字也變成了日常，有次我去西門町的旅社電梯口，我用英文說某樓層的單字，有朋友聽了按錯樓層後被另外一個朋友笑，她辯駁說：「是她發音不正確，我聽不懂！」我心想，數字的發音都不太一樣，各國的英語也不同，只活在母語發音的世界裡，有需要嗎？

以前我會很在乎學正統的英文，而旅行重於溝通，而非標準字正腔圓，有時候我們會笑日本腔、印度腔英語讓人難懂，相信每個國家都有自己的語言，這是特色，不是什麼錯誤。

不會英文也能環遊世界嗎？

在伊朗大不里士旅行時，剛好在旅舍來了一位完全不會說英文的中國阿姨，當時伊朗其他城市發生了內亂暴動，於是所有城市網路都被切斷，連手機的翻譯軟體都無法使用。她要去北方的亞美尼亞，原訂的巴士無法告訴她會延遲幾天，旅館主人也無法幫她翻譯，好死不巧剛好碰到我，於是巴著我給她翻譯，我才知道她真的一句英文都不會說。

這位阿姨告訴我，她已經環球旅行四個多月，從印度、泰國、緬甸到伊朗，沿路買，沿路代購，沿路邊走邊玩。

我問：「你真的一句英文都不會！」阿姨傻笑，對啊！

我問：「那你怎麼訂機票？找旅館？」阿姨說機票在中國訂好，她有加入很多旅行群組，大家都會推薦，順便請群裡的人幫忙訂啊！

我問：「那你怎麼訂行程？訂車票？」阿姨說，她就拜託酒店幫忙，還說某個酒店櫃檯服務人員真好，會刻意給她很大的房間，順便幫忙訂車票與提行李，

不過也有其他飯店刻意收她 10% 手續費。阿姨甚至炫耀她在伊朗住在某個女醫師家裡，意外接受當地媒體採訪。

我問：「你一句英文都不會，怎麼被訪問？」阿姨說，使用 Google 翻譯軟體囉！她告訴我在離開伊朗女醫師家時，對方認真告訴她，希望你下次回來會說一點英文，我也告訴她，基本英文應該是要學起來，不然你永遠只能依賴別人。結果阿姨回：「我都五十歲多了，不學了。」

或許太久沒說中文，阿姨拚命跟我聊天，她說這個世界善良的人太多，每個人都對她很好，她一句英文都不會，還是路痴，在印度掉過六次手機，六次都被人送回，大家都很熱情。聽完之後我無語地搖搖頭，才明白出國旅遊最厲害的技能還是死皮賴臉。即使如此，我還是不建議各位學習阿姨臉皮厚的技能，擁有好的語言能力，絕對是旅途中最棒的加分能力。

如何克服出國的語文障礙？

1. 事先做好功課，學習簡單當地語言。

2. 大膽開口說，不要怕說錯。

3. 利用手機翻譯軟體，例如 Google 翻譯。

4. 真的不懂就比手畫腳。

5. 微笑是最好的溝通語言。

迷路，也是另外一種旅途的風景

　　許多人想踏入自助旅行那道門，卻害怕在陌生城市會迷路，甚至害怕找不到回家這條路。我告訴他們：「你多慮了！路是長在嘴巴上，就算迷路，也有旅途中另一種風景。」

　　獨自旅行最怕就是在陌生的環境迷路或是搭錯交通工具，然而當你已經身處異鄉時，也只能鼓起勇氣去挑戰去探索不同的風景。

搭錯公車去錯城市，那又怎麼樣

　　打工度假期初期，我在紐西蘭的陶朗加（Tauranga-moana）市區住宿一晚，隔天準備搭公車一號線到附近著名的芒格努伊山（Mount Maunganui）健行，但在確認公車時，我只注意了前面的單字 Maunga，沒確認好後面的單字 nui，最後坐到完全反方向的 Maungatautari，等到我發現坐錯車已經是半小時後，沿路我都在想該怎麼辦？要下車？還是最後搭原車回去？

當下感覺完蛋了！遲遲無法做決定，直到司機抵達最後一站要全部人下車時，我才鼓起勇氣問司機是否把我載回原來的公車站。但司機揮手說不行，叫我去對面等另外一台公車。於是我就沿著馬路往回走，手拿著地圖問著路人，終於找到了回程的公車站牌，又耗費了兩小時回到剛出發的公車站，再搭上正確的公車去芒格努伊山（Mount Maunganui）。最終我沒有時間去健行，只有在山腳下嚐兩球冰淇淋。

　　整件事情告訴我，千萬不要忽視自己的缺點！英文不好沒關係，但眼睛要放亮！遇到事情先不要慌張，沒有不能解決的事情，只是看你怎麼去解決，即使你的旅行一路都很失敗，但也可以從失敗中成長跟學習。

不要怕麻煩別人，就怕你不懂怎麼開口

　　有次要從泰國西邊的北碧府到曼谷南邊城市安帕瓦，我就思考要搭火車回曼谷呢？還是可以搭公車去。查了一下資料是可以搭公車的，還可以節省一些轉運時間，於是我就到了北碧府的公車站服務處詢問怎麼搭車去安帕瓦，站務人員告訴我中途會經過一個轉乘站，你再轉搭另外一班車就可以。

不過當我抵達轉乘小鎮時，完全不知道銜接去安帕瓦的公車在哪裡，當時手機網路尚未很發達，無法使用導航找到對的地點，而我僅會的泰文也只有「你好」跟「謝謝」兩句，問路完全派不上用場。

　　此時我突然靈機一動，請當地的人把我要去的城市名稱用泰文寫在我的手掌心上，問路時就把雙手攤開給對方看，然後重複著「安帕瓦」「安帕瓦」「安帕瓦」三個字，從一間店開始，到最後整條街的人都知道有一個亞洲女生要去安帕瓦。於是一群人慌慌張張直接帶我去候車站牌，看到巴士來時則叫我趕快上去坐，還吩咐司機說：「這個女生要去安帕瓦！拜託你了。」司機也認真地點頭，把第一排第一個位置讓給我坐，用犀利的眼神告訴我「安帕瓦，Ok ！」我也報以期待回他「Ok ！ Ok ！」

　　後來才發現這班公車並沒有直達安帕瓦，終點站是停在附近的美功市場，還要再轉一次雙條車才會到安帕瓦小鎮，熱心的司機直接下車帶我過去，並跟雙條車司機吩咐：「這個女生要去安帕瓦。」然後回頭跟我說「10 泰銖！」我點點頭拖著行李立馬上車。此時我彷彿在演一場電影，名稱叫做「送她去安帕瓦計

畫！」集結著泰國鄉下所有人的愛心，我最終抵達安帕瓦這個河畔小鎮。

整件事情告訴我，不要怕語言不通找不到路，大多數的當地人都是熱情善良，即使你一句當地語言都不會，他們也會盡力幫你找到對的路。

從埃及到約旦沙漠住宿，夠荒謬又危險

長途旅行你會遇到各種交通上的磨難，包括航班延遲、取消或罷工，也會遇到火車開到一半停下來不開，或是完全沒有交通工具的窘況，此時就要靠信念去解決，人生中最驚險莫過於在約旦瓦帝倫沙漠的冒險。

約旦 瓦帝倫沙漠 一個人包車逛沙漠（2017）

首先就不該相信埃及人的時間與巴士，原訂 10 點半從西奈半島的達哈布出發，在公車站等到 12 點還沒看到巴士的影子，只好搭了私家車往以色列北方的關口前進，之後穿越市中心來到以色列跟約旦中間的南方關口，我也不知道哪來的窮遊勇氣，第一晚就要住在沒有網路沙漠瓦帝倫（Wadi Rum）中。

由於到了約旦亞喀巴市中心已經是傍晚，我抓緊時間換匯與辦理網路，然後在大街上四處詢問往瓦帝倫的巴士站在哪。當地人指了一輛破舊公車，上車前我就問司機說：「瓦帝倫？」巴士司機點點頭，也收了我 2 塊約旦幣，於是我就在車上用網路跟旅館聯繫，不過住宿窗口告訴我，此時根本沒有公車往瓦帝倫，都必須搭乘計程車，是 20 約旦幣，大約 1000 台幣。

我望著整車的滿滿的當地人，只有我一個亞洲觀光客，我告訴他們我要去瓦帝倫，大家告訴我：「這輛車是去北邊的馬安（Ma'an）。」我崩潰了，也做好心理準備去馬安住一晚，沒想到後排剛好有三個年輕人也是要去瓦帝倫，車上的一群人突然歡呼，告訴我：「你就跟著這三個人一起進去吧！」

下車後我們在路口攔了私家便車進去，但私家便

車不願意載我進沙漠，直接把我放置在路口露天的警察站哨口，夜晚約旦的沙漠很冷，警察看著我，我看著警察，內心一陣淒涼，我有一種搞不好會冷死在路邊的悲涼感，一小時後旅館人員開車來接我，最終我看見瓦地倫沙漠的滿天星斗，心想這輩子再也不想體驗獨自在沙漠中等待。

整件事情告訴我，計畫永遠趕不上變化，隨時調整心態，改變策略與方法，永遠把安全放置最高位置，趁著年輕去冒險，才知道世界沒有想像中危險。相信迷路是自助旅行百分之百會發生的經過，既然走錯，偶爾就將錯就錯，也可能看到不一樣的旅途風景。

如何克服迷路障礙？

1. 使用手機地圖導覽，例如 Google 地圖，或是下載離線地圖 Map.s me。
2. 路是長著嘴上，不懂就學會問人。
3. 事先查好交通功課。
4. 窮則變，變則通，如果真的道路無法過去就換一條就好。
5. 保持警戒，千萬不要自己嚇自己。

遇到豬隊友，請立即放生

　　為什麼總有人說出遊需要慎選旅伴？因為好的旅伴帶你上天堂，壞的旅伴直接讓你下地獄。好旅伴不見得是夫妻、朋友或是家人，有時候就是剛好能走在一起，能說話不覺得無聊，做某些廢事還能相視而笑的人。

　　旅行這些年見過形形色色的人，真心覺得好旅伴難尋覓。畢竟有的人忌諱吃，有的人什麼也不挑吃。有的人規劃得密密麻麻，有的人只想在一間咖啡館放空。有的人從衛生紙計較到小銅板，有的人完全不在意錢的大小。有的人嘰哩呱啦整天說個沒完，有的人一整天什麼話都不想說，而我認為一起旅行，是最容易看出對方的缺點跟優點、自私與無私的方式。

　　能包容者，當然最終能把對方的缺點都釋懷。能溝通者，當然能找出兩邊分開走也行的道路。能體諒者，當然在某些範圍中容忍對方的無心之錯。不能者，大致回來就是「不想再聯絡對方，甚至不想再看到對

方的臉孔」。我大概也在旅行中淘汰了不少朋友。

公主王子型旅伴，凡事都要以他為主

曾經跟過公主型旅伴出國，才發現原來某些人自私是天生的。點餐只優先考慮自個喜好，無論選床位還是巴士座位只挑最好的位置，拍照只在乎自己好不好看，旁人臉歪閉眼都沒關係，講話也沒有在聽你說，自顧自己想說的。

記得當時結束旅程後，兩人在分攤旅費時，公主健忘症發作，拖欠好幾個月才不甘願的付錢，期間讓我

中國 雲南 大理青年旅館的招人佈告欄 (2015)

都不知道該怎麼提醒，怕談錢傷感情，卻自己得內傷，心想我到底做錯了什麼，最終刪了好友，不再聯絡。

情緒無法管控型旅伴，猶如帶地雷隨時引爆

曾經跟過炸彈型旅伴出門，心情好時對你甜言蜜語，整天笑容可掬。心情差的時候就像欠她八百萬，完全不給你好臉色看。關心問她：「發生什麼事？」她面無表情回答：「沒有事。」提出要分開旅行時，她又說：「為什麼？」碰到這種陰晴不定的旅伴，整趟旅行就像洗三溫暖一樣，冷熱交替。

記得當時旅程結束後，我試圖想問自己旅途中哪裡做不好，卻莫名吃了好幾次閉門羹，等我已經心情平復時，她又像個沒事人出現，來回幾次真的讓人抓狂，不知道上輩子造了多少孽才認識這個人，最終刪了好友，不再聯絡。

嘴巴沒辦法停下來聒噪型旅伴，另一種精神折磨

曾經跟過聒噪型旅伴旅行，平時聚會小聊都算合得來，沒想到旅行出門一開口，從早到晚話匣子就停不下來。從求學時代聊到婚姻失和，從兒女教育聊到

房市經營，再把自個身邊的人都品頭論足一番。偶爾還會再重複講同一件事情。結束後我好怕跟她說過的經歷，都會被她再製一番四處宣揚。

記得當時旅程結束後，就刻意跟她保持距離，但有天她把我旅程中分享的家務事，加油添醋跟第三人說之後，最終刪了好友，不再聯絡。

遇到斤斤計較省錢型旅伴，小數點都要算仔細

曾經在路上遇到一個極度窮遊的旅伴，他約我一起吃晚餐，在超市買了微波食品回旅館加工給我吃，並炫耀以冷凍食品在國外旅遊可以省下很多餐費，同時拿出在紐約買的禮物筆贈送給我。

過了不久，我在以色列旅行時收到他的訊息，他要求我必須買當地的禮物送回給他，我拒絕他的要求，他則把在超市購買的冷凍食物以及紐約禮物筆所花費的金額計算給我，要求我付錢！期間又不停對我情緒勒索，說我是一個小氣又不懂禮數的人。

最終一氣之下我把他封鎖，並把他送我的禮物丟到垃圾桶，發誓再也不要隨意被陌生人請客跟送禮物，那一周我待在土耳其伊斯坦堡，明明窗外風景如畫，

卻被路上認識的人搞得心力交瘁，最終刪了好友，不再聯絡。

各種奇葩旅伴，讓我明白人生最不能失去自己

糟糕的旅伴，除了朋友做不成外，還可能變成仇人。也明白旅途中累積的怨念會比生活中摩擦的煩悶要來得多，畢竟生活上頂多就是一個飯局，一個誤會，旅途中那種解不開的遺憾總和就像咒怨般在歸來後如影隨形。

回來最怕人問「那趟旅行好玩嗎？」所有好的記憶全被咒怨毀了，你想到的只有在旅途中受的委屈，想不起吃過的點心，看過的美景，走過的橋樑，只覺得那時候失去了最重要的自己。

之前有人問我，出門五天，結果第三天就開始懷念一個人獨處，雖然前後不到五日，但回來之後就發現再也不想跟這個人見面，由於是多年朋友，實在有點沮喪，怎麼會這樣？是我的問題嗎？

我笑笑說：「你只是看清了她的自私，還有你的不成全。」

不預期會遇到誰，遇見誰就好好跟誰相處

後來慢慢想清楚，不管遇到誰，都不要有太多的預設立場，事先都講好規則，也把底線秀出來，合則來，不合就分開，不需要因為旅行就彼此將就。

人生就是段旅程，每一個人都能觸發一段故事，但能陪自己走完的全程，也只有自己。珍惜那些在旅程中可以跟你嬉鬧相伴的，結束那些在人生中無法認同你價值的路人。折磨會隨著時間演進，慢慢陌路，然後在另外一處交會新的人事物。唯一不變的，你仍然要繼續你的旅程，你的人生。

如何克服旅伴障礙？

1. 慎選價值觀相同的人，講清楚說明白，不要讓情緒操控語言。
2. 金錢計算一定要清楚，不要模糊界線，若牽扯到借錢必須寫借據。
3. 朋友不見得適合當旅伴，旅伴也不見得要是朋友。
4. 都是彼此的人生過客，隨時要有放生的心理準備。

旅途中遇到陌生騷擾該怎麼辦？

「一個人旅行危險嗎？」

「路上遇到壞人怎麼辦？」

不少人喜歡問我類似的問題，害怕出門遇到意外無法處理。當我真實踏上旅行這條路後，才發現恐懼來自人們心中的無知。獨自旅行沒有媒體報導的這麼恐怖，更不是經過暗街巷道都有個人拿著刀站在你面前，新聞畫面同時發生在個人身上的機率微乎其微，重要的你有沒有辦法學會自我保護。

也常有人問：「是否有豔遇？」

我都告訴他們：「我是為了看風景而來，並不是為了找對象而來。」

面對熱情善良的人，我會抱以真心微笑相待，面對惡劣之人也不會手下留情，請謹記一條規則：「打不過就跑！」旅人都是過客，切記別逞強鬥狠。

柬埔寨半夜來敲門的美國男生

曾在某年背包旅行，獨身住在柬埔寨的暹粒某間旅社裡，我坐在客廳上使用電腦上網，不時有幾個旅人會湊到一旁跟我聊天，大多都是聊旅行與接下來的行程規劃。其中認識一個辭職去環遊世界的美國建築師，比起歐洲人來說，美國人講英文速度非常得快，我幾次告訴他聽不太懂，他仍自顧自地說、分享他的環球旅途。後來我受不了就決定回房間休息。

結果半夜就一直聽到敲門聲，他在門口問：「在嗎？」那時候真覺得害怕，不知道這人到底想怎樣！隔天我就一早跑去旅館櫃檯告狀，希望他們驅逐這位旅客。

我也忘記當時原來有跟這人交換過臉書聯繫方式，歸國後的某天我收到他的訊息，問我是否過得很好，然後想娶我成為老婆。我問他：「為什麼？」他說旅行到後面已經盤纏用盡，希望我可以幫助他。聽完後翻了白眼，我立即刪除好友並封鎖，希望這輩子都不要再遇到同樣無恥的旅者。

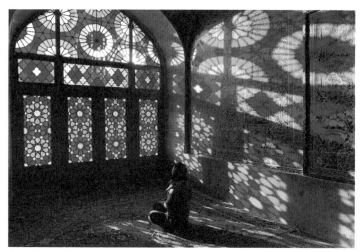

伊朗 設拉子粉紅清真寺 (2019)

沖繩嘟起嘴巴要擅自親我的單車客

　　某年獨自旅行沖繩，假日在那霸的海邊一個人逛街閒晃，突然有一個騎著腳踏車的當地男子走了過來，詢問我是否可一起。我也大膽的說：「好啊！」原本都很正常的聊天跟文化交流，突然男子把腳踏車移到另外一邊，身體越發靠近我，讓我感到無比的壓迫。我觀察附近四下無人，心裡不免擔心，決定往回市區跟人多的地方去。

　　眼看著前方有兩個人，是呼叫可以聽到的位置，

隨即告訴他我要離開。他有點不捨，說不是要一起散步到碼頭嗎？我說臨時有事要回去，不去碼頭了。隨即他就在路旁嘟起嘴巴。我問：「怎麼了？」他說：「Kiss Goodbye ！」我內心翻了白眼後立馬溜走，一直後悔當下怎麼沒有給他一巴掌。

伊朗巷子一直追著我說要結婚的陌生人

伊朗是對旅人極度友善跟熱情的國家，幾乎每天都有當地人來問你需不需要幫忙，所以我也習慣了他們會到跟前跟你打招呼、握手跟示好。某天在設拉子（Shiraz）的巷子裡我就遇到一個高大的伊朗男子，看到我就接近瘋狂問：「你好嗎？可以做我的新娘嗎？」我邊走，他就一直尾隨靠過來，我轉個彎，他也跟著轉過來，我一直說：「不要！」他則鍥而不捨緊跟在後。

或許是多年的旅行經驗，我並沒有很害怕，直接發怒瞪著他說：「給我滾！」他最終說不好意思，並握起我的手想要親下去。我一個回手打了他的臉，然後一溜煙就跑回大街上，事後想想我到底哪來勇氣揍人，大概也是旅途教會我的堅強。

我一個人去印度，但不覺得特別危險

去印度之前，許多人告訴我印度是強姦之都！一個女生非常危險，千萬不要嘗試。後來我獨自去印度兩次回來，我告訴別人，不要帶著有色眼光去定義一個國家，你用什麼角度看世界，世界就用什麼角度回報你，不管怎樣，每個人都必須學會辨別危險。

事實上，我在印度遇見的好人遠比壞人多好幾倍，包括帶我去買車票的大叔，提醒我小心手機的婦女，搶著幫我付公車錢的工程師小弟，數不完的善良在印度每個角落發生。當然也有想要騙我錢的計程車司機，火車站的旅行社騙徒，抬高價碼的路邊攤小販，不過這些人都騙不了我的錢，何必要為她們生氣呢？

林懷民說過，「去印度才領悟，其實人生不用那麼急」，這是在印度才能深刻體驗的。印度就像是一個完全沒有規則可循的國度，一條馬路上有汽車、馬車、牛車、三輪車、狗、牛、羊各種大大小小的型態，印度人的搖頭也有各種表達的方式，印度人的馬上，可能解釋成一分鐘，也可以是十分鐘，或著是一小時，甚至是半天；印度人的殺價就是，你開心，我開心，

那麼我們大家就開心。

不要用有色眼光去定義一個國家，當我旅行越遠，就越知道該怎麼保護自己，知道沒有計畫的旅行該要怎麼找到住宿、找到景點、找到咖啡館，找到那個在原地找不到的答案。

旅行是一種生活，更是學習，學會在各種難題下克服難關，避免身陷危險，安身立命，珍惜當下的感受。我認為真正的危險，是不懂得在危險時保護自己，無知才是最危險。

如何避免騷擾跟侵犯？

1. 外出衣著切勿曝露，以免被人眼光侵犯。
2. 財務不露白，騙子橫行。
3. 不晚出夜歸，一個人獨自走路深巷。
4. 遇到問題主動請人求救。
5. 不單獨與當地男子同遊、不隨意單獨去男子家中作客。
6. 感受不好馬上拒絕，不要擔心會不好意思。

掉錢、被偷、掉護照，
人沒事就好

　　人生不如意十之八九，旅行不如意從踏出門那刻就開始，這些年悲慘旅史說個三天三夜也說不完，不管是撞車、掉錢、掉護照、掉相機等，只能說旅途每一種磨難都是人生中寶貴的經歷。過去你跌倒有多深，哭得有多難看，將來爬起來就有多瀟灑，好似不費吹灰之力。

史上最慘的雲南旅途：被偷、被騙，還有高山症

　　每當有人問我哪趟旅行最刻骨銘心，我都會說：「雲南！」一抵達昆明市中心，台胞證就被偷了，連續跑了三家公安局才把遺失報案紀錄拿到。為了等證件補辦，只好乖乖能待在市區一周，當時心情沮喪到想買機票回家，查了單程機票特別貴，有種完全買不下手的悲涼淒滄。

　　翌日凌晨一堆公安來旅館的房間敲門，一問之下才知道房間裡遭小偷，同房的室友錢被偷，心想昆明

中國 雲南 香格里拉 (2015)

中國 雲南 瀘沽湖 (2015)

治安也太差！內心打定主意拿到補辦證件後趕快離開，最終第五天終於拿到臨時台胞證，立馬搭車去火車站購買往大理的臥鋪車票，沒想到出站過馬路的瞬間，新買的相機也被偷了，我蹲坐在馬路上大哭失聲，卻無能為力。

接下來一路也都很不順，在大理的旅館遇到政治狂熱的中國大叔，又在香格里拉得到高山症，呼吸不順只好在旅館床上躺了數天，之後還在北方的德欽縣拉肚子感冒，拖著病秧秧的身子看著遠方的風景。

即使如此，離開前我內心還是充滿感激，每一次的磨難背後隨之而來都是幸運，昆明遇見照顧我的旅社夥伴，路上也碰到帶我四處旅行的台灣大叔，每一次跌落，也有人在低潮中將我扶起，也告訴自己：「度過那些不好的經歷，接下來好的就是精采！」

葡萄牙，我的備用錢包被偷了

某年前往西葡自助旅行，出發前早耳聞西班牙的小偷猖獗，於是每天出門前都會檢查護照、錢包、備用錢包、信用卡、手機是否都在。沒想到西班牙這關過了，卻栽在葡萄牙的旅館裡。備用錢包被偷的當晚，

我整個呆坐在客廳，有點想哭，但哭不出來，想找人聊天，沒有人在我身旁，一個人獨自慌張焦躁到想死。

我拚命的告訴自己：「你還有錢活下去！」「就當錢丟到大海裡！」「詛咒那小偷生孩子沒屁眼。」為何這該死的事為什麼會發生在我身上！不過哭完還是要繼續旅行。兩天後，我來到北方城鎮波多河畔，拿了一瓶紅酒就坐在河堤旁喝著看夕陽，眼淚流乾了，似乎就學會笑了。我告訴自己，再糟糕的際遇，面對之後，最終會得到長大的門票，旅途遇到不好的災難，想哭就哭，想笑就笑，這是我的旅途，我能承擔那些錢的損失，好過為了「失去」一直耿耿於懷，無法繼續下去。

後來到了以色列的紅海旁，遇到一對自助旅行的華裔夫妻，我將這件事告訴他們，他們反倒安慰我，說前一年兩人在柏林旅館前被搶了一萬美金，瞬間我就從被偷的悲傷中釋懷過來。原來我不是最慘的那個，也不會是最糟糕的那個，那就不需要為此把人生都弄得過不去。

轉身筆電就被偷，釋懷只需要五分鐘

2022 年獨自在丹麥自助旅行，辦理旅館入住後，我把筆電放在交誼廳的餐桌上，再將手上的垃圾拿去一旁丟棄，然而就幾步的距離，不到一分鐘的時間，桌上的筆電就不翼而飛了！

我跑去櫃檯請求協助，櫃台服務人員告知我，無法立即幫我調閱監視器，並告知目前警察局休息中，明天早上 8:00 才能自己去報案。我在一旁沮喪了一分鐘，詢問朋友接下來該怎麼辦？朋友要我馬上登出所有帳號，並聯繫保險理賠事宜，上網查了一下筆電重新購買的價格，大概三萬多台幣，五分鐘後，我的心情就釋然了。

有最壞的打算，筆電回不來了！接下來就是按部就班處理它。我從來不認為旅行不會被偷被搶，旅途中那些不愉快，就是要去面對它、接受它、處理它。別無他法！就像人生不可能永遠一帆風順。往好處想，錢包跟信用卡以及護照都在，人跟手機也在！錢，能解決的問題都不是大問題。

義大利那些猖獗的小偷集團

2023 年與友人一起去義大利旅行，我跟朋友說切記要小心隨身物品，不要帶太多現金，不要穿的太過張揚。即使如此，同行的三個朋友仍分別被偷，第一個是在地窖餐廳，男子佯裝賣花的小販四處找尋每個人掛在椅子旁的包包，在不經意時打開並竊盜裡面的皮包。第二個是在火車站內，看準提著大行李要上火車的觀光客們，製造混亂後佯裝要幫忙，實際趁著大家不注意竊取隨身包包裡面的金額。第三個則是在地鐵跟人多的地方製造混亂，打開你的背包竊取重要財物，包括護照。

不能說旅行久的人就不會被偷，只是知道小偷的伎倆就是：

1. 製造混亂，趁機偷竊。

2. 藉機幫助，降低戒心。

3. 聲東擊西，疏於防備。

所以能將傷害降到最低的方式就是：

1. 少量現金，刷卡為主。

2. 所有刻意幫助都不要接受，包括禮物花朵。

3. 學會自救，當你覺得危險時請直接大叫「Help」

「No!」吸引其他路人注意，他們會自己散去。

倘若你的重要物品、金錢、護照被偷時，方法就是：

1. 前往當地警察局報案。

2. 信用卡可以電話或網路掛失，護照則聯繫領事人員緊急連繫電話，看是否能海外協助，按照流程辦理臨時護照，然後打電話給航空公司改簽機票。

3. 靜下心來處理，財物損失是一定，但並不會過不去。

我告訴朋友，旅行中有太多不美好的事，你必須自己去面對跟消化，難受跟難過是一定會有的過程，懊惱跟自責也是。後來發現大多人最痛苦的不是遺失錢跟護照證件，而是「自責」！那種自責是怪自己為什麼可以這麼不小心，明明之前都很謹慎。這時候就需要去「比較」慘，只要你不是最慘那個，心情就比較容易平復。

如何避免東西被偷被搶？

1. 攜帶少量現金，以提款卡跟信用卡支付為主。
2. 在人潮擁擠的地方提高警覺。
3. 財不露白，盡量隨身攜帶或放置在胸前內袋。

沒有比平安回家還重要的事

　　常有人問，一個人出門不怕嗎？事實上，一個人的旅行途中，也常想著死亡的恐懼。陌生的國度中，總有不同危險在等著我。我曾發生兩次最嚴重的生病都在印度，一次差點在沙漠瀕死，慢慢，我清楚了旅程的底線，旅程隨時都可以走，生命卻高貴到無價，要有健康的身心才會有愉快的旅行。

　　我認為外出旅行沒有百分百安全，學會將「人身安全」放在首要位置，活著可以看遍世界美景，死了，則什麼都沒有。若只是害怕不安全而不出走，那麼就一輩子束縛在原地。

斐濟風雨中的玩命旅程

　　想像中的斐濟島嶼旅行，應該是在細雪般的沙灘上看著碧海藍天，沒想到我遇到當地颱風季節。沙灘上全是被海水打上來的海藻跟礁岩，在茅草屋中裡聽著狂風來襲，半夜驚恐到完全睡不著。最後一天決定犒賞自己去中國餐廳吃火鍋，吃完後從頭到腳出了狀

斐濟 楠迪市區 (2012)

況,身體神經不停抽痛,當時彷彿覺得就要客死異鄉。
我從來沒有如此想念家鄉,也害怕回去看不到家人跟
朋友,我內心不停禱告祈求上蒼幫我度過這關,最終
旅伴看見我不停在床上打顫,緊急叫飯店櫃台幫忙,
才讓痛苦舒緩下來。

　　回程時,我認真考慮是否要停止旅行,最終我還
是決定繼續,人生能經此磨難,讓我理解不要輕忽身
體的反撲,也不要因為害怕停止冒險,每一次經歷都
會讓自己越發強大堅韌。

拉達克拉肚子,在藏醫院躺了兩小時

　　在印度旅遊,所有人都提醒我要小心食物,千萬

印度 列城 提克西寺（2016）

不要喝未煮開過的水，不要隨便吃路邊攤，旅居在拉達克（Ladakh）時，我總是在同一間餐館吃飯。有天出門前我吃一個肉桂捲，準備租車騎去附近寺廟逛逛，沒想到出發後一小時胃翻覆絞痛，而我人已經騎到一半。

先是在寺廟外廁所了吐一回，原本心想吐完休息一下就好。沒想到在買票入寺廟時整個胃中翻騰，我大叫：「有沒有垃圾桶？」買票的喇嘛跟門口的印度警察嚇到了，然後帶我去門口的垃圾桶，我又吐了兩回。喇嘛先叫我在售票辦公室休息，當地警察則問要不要載我回市區，機車可以幫我騎回去，我告訴他們讓我再休息一下，我就在寺廟附設的藏醫院手術室躺了兩小時。

身體恢復差不多時，我仍然沒有回去市區，反而去了在深山峽谷裡面的黑美寺，因為那是朋友念念不忘的風景，一股念頭就是騎過去看看。途中壯麗的山景讓我整個感動，雖然身體虛虛的，但看著低空飛過的雲朵，蜿蜒曲折離奇的山路，懸在山邊的寺廟，路上那些虔誠的人們，心中滿是感動。

沙漠中中暑，第一次看印度醫生

某年夏天前往印度拉賈斯坦邦（Rajasthan）的四色城旅行，到了沙漠中的金色之城齋沙默爾（Jaisalme），外面氣溫高達四十多度，室內溫度也接近三十五度，預定好隔天的沙漠行程後，我就返回旅館立馬開了冷氣歇息。沒想到睡到一半突然停電，即使半夜，室內溫度仍高到讓人炎熱難耐，整夜冷氣開開關關，醒來時我已經虛脫到無法行走，爬到廁所時發現馬桶一攤血，我緊急聯繫了旅行社的導遊帶我去看醫生。

第一次在印度沙漠裡看醫生，比手畫腳說明自己的狀態，不過這兒醫生似乎不是第一次碰到像我這樣的旅客，叫我不要擔心去外面拿藥吃，多休息幾日便會好。我拿完藥準備付錢時，窗口告訴我不用錢，著

實讓我當場傻眼。緊接一個禮拜我哪裡都沒去，就直接在沙漠中找有冷氣的多人房居住，每天灌兩瓶水，一匙鹽巴，定時吃藥，隨著身體逐漸好轉才繼續旅途。

生病無助也是旅程的一部分，幾次下來，讓我面對死亡已經沒有像過去那麼害怕。是人一定會生病，還可能水土不服。當你心裡感到難過，身體感到不舒服，此時是你的身體告訴你：親愛的，你該休息一下了。

是人一定會死亡，只是早晚問題，時時提醒著自己，生命如此短暫與無情，要把握活著的每一刻時光，去經歷你想過的生活，去冒險你想探險的人生，去害怕是否沒有真正的為自己活過，直到心跳停止的那一刻。

如何處理旅途生病？

1. 出門前務必評估自己的身體狀況。
2. 出門常備藥都要攜帶身上。
3. 出門後身體不適請多休息，切勿逞強。
4. 真的不行就地看醫生，然後買張機票回家吧！

沒有比旅行更好的投資，啓蒙跟獲得

如何把世界旅途繼續走下去？數種從旅行中賺錢的方法告訴你。

踏出自助的步伐一路往前走，就會開始想嘗試各種不同型態，路上總會有人來告訴你：「那裡很適合你，該去看一看！」即使旅行數十國、數十年，還是有很多未知的型態跟國度尚未踏足，對我來說也是。

從跟團者、自助旅行者、旅行背包客、旅遊部落客、數位游牧寫作，到觀光合作代言、旅行商品代購等，「出發」，也可能成為一種專門的職業。

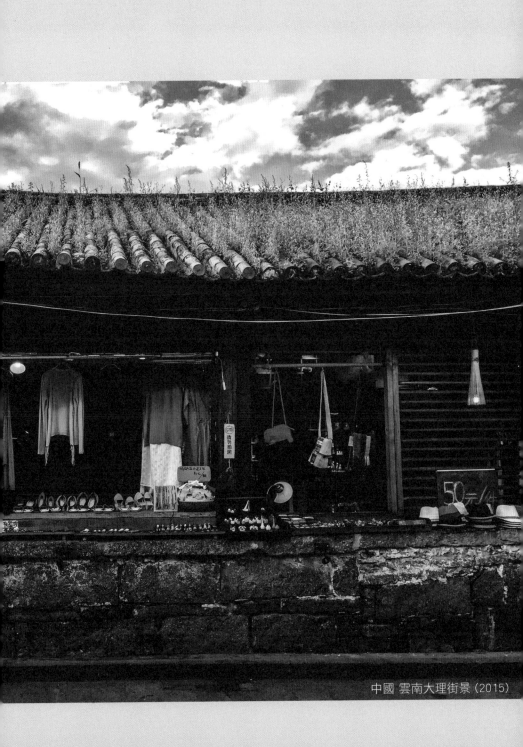

中國 雲南大理街景 (2015)

光只有工作存的錢，
我不可能一直旅行

　　許多人會問我：「要準備多少錢，才能像你這樣去旅行呢？」

　　我會反問：「你想去哪裡？」「你想要旅行多久？」

　　一般我在計算旅行的費用是用目的地乘以天數計算，若選擇的是生活費昂貴的國家，旅費的一日支出就是貧困國家的三倍，若你選擇的是生活費便宜的國家，或許不必窮遊也可以過上富足的旅途。

經驗，是用錢買不到的寶貴財產

　　一直以來，我都鼓勵嚮往自助旅行的人在有限的預算下走想要的旅途，而每一次旅行的經驗會累積在下一次的旅途，當你走得越多走得越遠，就會越知道該怎麼完成，就不會再問「去哪個地方要花多少錢」。

　　當自助旅行很多次後，越有經驗的人，越知道如何讓旅行不再只是複製別人的旅途，越有想法的人，越知道靠最少的資源達到你想要的目的。在完成一趟

大旅行前，我會建議從小旅行開始累積。

你也想當邊旅行邊工作的自由工作者嗎？

也有少數人問我，若要像你一直去旅行要怎麼辦到？我不會告訴你「先離職再說」或者「存款要有多少個零」，而是問你：「想好了怎麼邊旅行邊維持生活的條件了嗎？」事實上，曾經我也抱持著「旅者如何維持生活」的困惑，對「這些人哪來的錢可以一直不停去旅行」產生疑問，直到我在旅途中遇見一一為我解開疑惑的人們。

來自以色列的阿藍在澳洲開了一間公司，住在青年旅館，全部的行李只有一卡 23 吋的行李箱，遇到時，他在分發自己的名片，他的工作是製作網站，雖然拿的是學生簽證。

來自尼泊爾 19 歲的青年 Nick 在北北印（拉達克）的一家餐館打工，他說他靠四處給人打工換取旅費，讓他可以不停地去旅行。

來自中南美洲沒有護照躲在香港重慶大廈的老鬼，想要進入中國，但持有護照被拒發入境，已經窩在這裡半年之久，他在幫人做網站，只要有一台電腦

跟網路，就可以談生意，並工作賺錢。

　　來自英國的保羅目前在卡達教英文，他已經旅行了二十多年，他最喜歡的國家是韓國，他說或許有一天會來台灣。

　　每個人都有自己生存跟旅行下去的方法，更明白所謂工作跟生活不只是一種型態，也不見得頭幾次嘗試就能找到適合的方法，相同的是，這些邊旅行邊工作的旅者都擁有一技之長，旅途中付出相對勞力，並非一直花別人的錢去旅行。

34 歲我把工作砍掉重來，當一個以文字維生的旅人

　　34 歲後，我離職後成為一位全職的自由工作者，的確有大半時間都花在旅行，也有大半時間在認真寫作，旅行有時是工作，我必須變成一個採訪者去深入探討；旅行有時是學習，我必須變成一個學徒去吸收新的人事物；旅行有時是責任，我必須變成一個傳遞者去分享故事，唯一不變的我在這條路途上不斷的努力、調整。

　　逐漸的，我開始無法保證「會一直旅行下去」或

泰國 清邁咖啡廳裡寫作 (2022)

「會寫下去」，人都會因「期待」有所「嚮往」，卻不見得你所嚮往的「夢想」會成為你人生唯一的「期待」，但嚮往中的「努力」，會引導你有更多的「期待」。

每一個經歷都會帶給你新的機會，跟不同的視野

我是因為打工度假歸來才下定決心走這條路，想想倘若當初還沒出門就一心一意只想賺多少錢，去多少國家旅行，或許根本不會踏上這自由工作者的旅途，

正因為有了經歷，才有了機運，還有不停地找適合自己的定位。

如果沒有過去經歷一次又一次崩潰的旅途與嘗試，不管是沙發衝浪還是搭便車，亦或是睡機場還有合作贊助，或許也不知道原來少少的錢也可以踏上各種旅途。

光只有工作存的錢，我不可能一直旅行

旅行文字工作者好當嗎？事實上一點都不。我也經歷了兩年沒什麼人點閱的時光，透過不停的投稿才被平台刊登在網站上，有了一篇篇爆紅的文章才被出版社簽約，從怯懦演講到朗朗上口並精準分享內容，走過的路不會白費，這些都會變成養分跟旅費。

不過當文字牽扯上生活價值觀，自然會有正反兩面的評價，有共鳴有感動的就會認同，反之則亦然，可貴的是我願意大方分享出來，能選擇自己想要的方式生活，何嘗不是一種幸運。不管做什麼，只要脫離原本的軌道，那麼周遭的耳語就會永不停歇，只要你有定力，面對四面八方不同的聲音，那請你走適合自己的路，勇敢去嘗試。

打工度假賺一桶金？
各國物價房價稅價大不同

　　在特定歲數之前（18 到 35 歲之間），想給人生一個 Gap Year 間隔年，到國外打工度假簽證是不錯的選擇。結束假期之後，青年可以選擇返回家鄉生活，或是爭取當地的工作簽證繼續留下，完成移居他鄉的目標。某些國家則提供伴侶簽證（Partner Visa）──滿足同居關係、對彼此的生活關係有相互承諾等。也可以拿到臨時居留簽證，例如澳洲、紐西蘭都有類似簽證法令。

打工度假農場女孩，變身紐西蘭地產經紀人

　　小娜是我在紐西蘭打工度假認識的中國女孩，大學畢業後就申請紐西蘭打工度假簽證，經歷一年農場跟保母工作後，決定以學生簽證方式留下來念書生活，並在奧克蘭某間地產公司兼差打工，同時準備考取當地地產經紀人相關專業證照。

　　五年過去，28 歲的小娜儼然是奧克蘭知名的地產

紐西蘭 奧克蘭 德文港 (2017)

經紀人，除了在奧克蘭置產生活，也有能力去世界各
地旅行，偶爾搭著商務艙回家過年，過足年輕富足的
人生。

　　不熟小娜經歷的人，總抱以羨慕忌妒恨，年紀輕
輕就在海外擁有地產與名車。但我理解，是時機也是

運氣，還有背後不懈的努力，當初九成的人都選擇返鄉，只有她決定留下，必須克服語文、文化跟各種證件問題，也剛好趕上紐西蘭房產經濟最好的那幾年，才能迅速累積資產。

她總告訴我：「謝謝你在打工度假給予我的溫暖與照顧。」我也回報她微笑。明白所有的出發，都有不一樣的結果，挑一種你最喜歡的留下就好。

從紐打到澳打的肚皮舞女孩，找到定居海外的理由

潔西卡是我在台灣打工度假分享會認識的女生，同樣屆齡三十歲的我們，對於人生有非常多焦躁與不安，隔年她獨自出發紐西蘭打工度假築夢，歷經一年後就決定跟當時男友分手，直接到澳洲繼續打工度假。

歷經不同農場、服務業後，她在北方城市的達爾文（Darwin）找到一間指壓按摩店工作，老闆問她願不願意留下來工作，可以提供合法工作簽證，她幾經思量之後決定留下，透過自身的努力外，她決定將兩年打工度假的存款全部用來申請永久居留簽證，身邊不少人都問：「待在台灣工作不好嗎？」她則肯定喜

歡澳洲的生活與工作型態，現在是專業的治療按摩師，一家三口定居澳洲，過著幸福美滿的生活。

打工度假簽證真的能賺到一桶金？

大多人看到海外打工度假賺得一桶金，完全忽略當地的物價與生活水平，以紐西蘭來說，2023 年最低時薪是 22.7 紐幣，折合台幣莫約 430 台幣，以最低八小時一天工資來說大約 3440 台幣，一週工作五天，共四十小時約 17,200 台幣，但必須繳納至少 17.5% 以上的稅，實際拿到是 14,190 台幣，當你超過一定額度收入，稅率又是不同。

以 2023 年來說，紐西蘭當地房租跟物價齊漲的狀況下，一周房租平均 150-200 紐幣，折合台幣約 3500 台幣左右，扣除基本生活開銷也所剩無多，過去因為匯差以及物價穩定，實有聽到到海外打工度假一年平均賺百萬台幣的新聞，不過隨著時間改變也跟著有所變化。倘若抱持著以打工度假賺錢的心態，往往最終都很少聽到好的結果。

到國外找份工作？
不然去海外創業吧！

　　如果嚮往海外工作，本身具有語言能力跟技術專長，可透過求職網站或海外人力仲介尋找工作機會，以取得當地合法工作簽證與居留權利，不少國家都有提供合法居留超過年限，便可申請永久居留簽證的方法，並享有居民的基本權益。

　　另外也可以申請商務投資，以開公司或是合夥的方式跟當地政府申請居留，合法繳稅以及申請工作簽證。

國外工作生活大不易，工作簽不是想拿就可以

　　一般公司要雇用外籍人士往往比雇用本國籍員工困難，無論行政程序或是內部程序上都複雜麻煩很多，除非該國家屬於大量移工城市，類似香港、杜拜、新加坡，不然以工作簽證留在當地不是容易的事。

　　旅途中我遇見不少在國外打拚的台灣人，小恩跟阿玉分別在柏林跟倫敦工作，一個迷惘是否要返家，另外一個被家人催促回國，在海外工作看似光鮮亮麗，

也有很多不爲人知的辛酸。

小恩的大學專業是阿拉伯文，畢業後就在非洲念書，輾轉在中國、美國各地工作，後來選擇在德國進修，目前定居在德國柏林從事貿易工作。

她告訴我，在德國工作並沒有想像中光鮮亮麗，收入的四成都要繳稅，等於薪水 100 元裡面，最後只有 60 元放在口袋，比起過去在中國工作，實際薪水更少。不過爲何會留在德國柏林，是因爲柏林比起其他城市更容易接納外國工作者，在這裡生活一點都不覺得自己像是外國人。不過在外生活久了，35 歲的她最煩惱就是漂泊感很重，總想著幾年後是否要回去照顧父母，也怕無法適應回台灣的工作生活。

另外一位阿宜，29 歲到英國念碩士，畢業後就決定在倫敦的法律事務所實習。她告訴我，大多數來英國念書的台灣同學最終都會返回台灣工作，因爲倫敦是不太容易留下來的國際大城市。倫敦職場競爭非常激烈，往往不是你死就我活，沒有競爭心跟能力的外國求職者很難生存，不單只是租金跟物價貴而已，一個不小心就很容易被淘汰。

阿宜表示，這些年很幸運得到事務所長官的賞識，

阿拉伯聯合大公國 杜拜老城區（2022）

把各國頂尖困難的案子交給她，就連台灣的案件也有。
她喜歡這份極度有挑戰性的工作，只是遠在台灣的家
人無時無刻希望她回台灣落地生根。這次因為疫情，
她短暫回國數個月，她就被圍繞的實際話題嚇到，身

邊的人永遠都在談論房地產、投資跟各種賺錢途徑，她無法接受一直被灌輸同一種思考模式，一切都讓她感到窒息。

阿宜喜歡在倫敦的工作與生活，即使下班後仍要進修念書，假日忙著參加社區導覽活動，雖然家人總催促她回去，但她的想望是趁年輕還能拚命時努力走向世界頂端，我也為她感到驕傲與光榮。

在國外工作必須融入當地社交，了解當地制度與稅法，並沒有想像中簡單只是工作賺錢而已，大多時候辛酸也只能往肚子裡吞，開心也無法跟親人分享，不過總歸一句話，自己選的路，也只有自己能承擔快樂與悲傷。

國外創業不容易，首先搞懂稅法與規章

時常出國旅行，不時也能遇見在海外創業的台灣青年，包括餐廳、民宿、商店以及旅行社，也有貿易、電子與其他行業等。通常可以透過仲介以及合法公司申請，提供地址與商業登記條件，並聘用當地員工與合法申報會計等條件。

我在南美洲智利遇見開雞排店的芭樂哥，以及在泰國清邁開旅行社的五百大，他們創業過程都經歷不

少挫折跟辛酸，如今也在當地開出美好的果實。

　　芭樂哥原本在貿易公司上班，常有機會到智利出差，某次跟主管鬧翻後就決定帶著全家大小來南美創業。他說萬事起頭難，光是了解餐廳法規跟當地律法就一個頭兩個大，尤其南美人生性散漫，光是申請店面、衛生牌照、營業執照以及設置排煙就耗去好幾個月，加上堅持台灣原汁原味，不願意因應當地人改變口味，還堅持原物料要從台灣進口，慢慢在當地打響名稱，也成為旅行者一解鄉愁最好的去處。

　　身為清邁里長伯的五百大，原本 2005 年在泰國背包旅行，因緣際會在清邁當地做短期語言學習，學著學著就看到當地旅遊觀光商機，一堆以英文銷售為主旅行社，就少了中文這一個類別，於是創立了漢清邁中文旅行社，提供全中文的旅遊諮詢服務，還開立分公司。沒想到疫情期間差點經營不下去，慘賠好幾千萬。不過現在靠著國外旅遊慢慢恢復，漸漸恢復了往日的元氣。

　　海外創業是一條不歸路，幾乎都要砸下去全部資本，甚至攜帶一家大小到海外打拚，靠的就是一股熱情跟毅力，現實一點，還是要賺錢才能持續下去。

靠寫作賺錢去旅行，
當文字工作者可行嗎？

　　義大利旅途中巧遇台灣女孩，她問我：「怎麼才能像你一樣邊工作邊旅行？」我笑說:「你必須很努力，才能看起來毫不費力。沒有任何一件事情，剛開始就會是成功的。」大多人不喜歡眼前的工作，想辭職找份自由的工作，卻不清楚自己能做什麼，往往嘗試幾種途徑失敗後，就不願意再嘗試。

　　事實上，我成為旅遊網紅實屬意外。大學畢業後我在職場工作十幾年，一路從助理爬升至主管，閒暇間喜歡四處旅行，打工度假歸來後也無償辦了不少聚會與分享會，也喜歡在部落格跟社群媒體上分享旅途點滴。有了前面十幾年經驗的累積，剛好碰上社群時代起飛，加上種種原因，變成了知名部落客跟旅遊網紅，也是踏入了後才開始學會如何讓文字變現。

寫作到底要選什麼平台？如何靠寫作賺錢？

　　利用寫作賺錢的自由業模式很多，包括出版、經

台灣 台南 新書分享會 (2021)

營部落格、成為專欄作家、經營社群媒體等,前提是創作者必須先產出內容,隨著流量能見度跟商業模式結合,才能有「變現」賺錢的開始。

時下流行的自媒體大概以圖文、影音為主,有Blog、Facebook、Instagram、YouTube、抖音、小紅書、Twitter等,變現方式為連結帶碼分潤、業配合作、團購跟廣告點擊流量等,可一次多經營不同平台,向不同廣告商註冊申請。

也有人會投稿到商業平台增加內容擴散度,以增加知名度為主,文章屬性是哪種,就請投稿到哪個平

台，旅遊類可以投稿到背包客棧、馬蜂窩等旅遊論壇，登山類可以投稿到健行筆記，文學類可以投稿到聯合文學，大部分投稿都是無償提供，除非媒體主動邀稿才會有稿費。以下整理數種變現方式：

1. 靠流量賺錢，申請 Google Adsense，讓廣告點擊幫你變現。

2. 當個商業部落客，專門寫文章賺錢，接案管道很多，讓口碑幫你變現。

3. 靠廠商合作賺錢，透過廣告聯盟的合作，放置廣告收益變現。

4. 靠募資平台訂閱制度賺錢，讓讀者請你喝一杯咖啡。

5. 靠比賽賺錢，各地縣政府跟文化單位單位提供比賽獎金給創作者競賽。

6. 靠社群經營寫業配合作賺錢，透過你的文字變成實際影響力。

7. 靠團購賺錢，幫廠商賣商品分潤賺錢。

我認為，寫作是一種漫長而且需要不停自我進修的訓練，需要靠閱讀、精敏的判斷以及選題來做文章

的鋪陳，這些年我持續學習「如何寫出一篇好文章」，不見得流量高就是好文章，但文章需要共鳴度，以及自我認同，這是非常重要的。

出版書可以賺錢嗎？

我是因為出國打工度假這個人生轉折點，才開始有系統規律的利用部落格記錄跟撰寫文章，沒想到某出版社的編輯閱讀其中幾篇後，以電子郵件方式聯繫我，詢問是否願意將紐西蘭打工度假的文章撰寫成書。我又驚又喜的答應，畢竟長期當一個讀者，能成為作者，沒有比這更興奮的機會。

完成實際簽約，經歷半年撰寫跟編輯校對，第一本書《紐轉人生》終於上市，然而實際版稅金額比當時工作一個月薪水還少。倘若版稅是 8%，首刷是 2000 本，一本書定價是 300 台幣，扣除 10% 的預扣稅額，全數銷售完作者可以拿到金額是 43,200。以此證明，出版書可以賺錢，但不見得能賺大錢。後來出版另一本書，實際售出數量破萬本，除了拿到首刷預付版稅外，我也多領了數十萬版稅，以此證明，出版書可以賺錢，前提是要暢銷賣得好才可以。

也有人問「自費出版會比較賺錢嗎？」我認為最終還是要看銷售量以及出書目的。自費出版成本在編輯、印刷跟通路行銷，扣除成本後都是利潤。合作出版則有固定版稅額度，大約在定價的 8%-12% 左右，依照合約規範提領。後來衍生募資出版，由第三方向大眾募款完成作品，扣除手續費跟製作書籍成本後，才是作者利潤。

　　每個作者出書的目的不同，有人是為了紀念，有人是為了出名，但以賺錢為目的人並不多，以耗費時間成本與精神來說並不划算。

數位遊牧正夯，
把世界變成你的辦公室

Digital Nomad 數位遊牧是近幾年大勢流行的工作型態，新冠疫情更是推波助瀾這股態勢，把「在家工作」Work From Home（WFH）迅速拓展世界各地，只要一部電腦跟網路，全世界都可能變成你的辦公室。

該怎麼成為數位遊牧呢？首先你必須有一份專才，適合遠端工作或是自行獨立完成工作。歸納出三種模式：第一，成為沒有雇主的自由接案者，第二，受雇可遠端工作的企業體系，第三，經營自己的線上事業。

常見的數位遊牧工作型態以文字、設計、社群與網路行銷維主，透過「接案平台」或是「SOHO 網站」尋找潛在客戶，做出一定口碑之後可以建立個人形象網站或平台，吸引客戶上門詢價。

線上瑜珈課程，在客廳就能向遠方老師取經

茱蒂是我在捷克認識的部落客，過去旅居在捷克

鄉下，因爲當地語言無法有效溝通，所以每周都要花很長的通勤去城市上瑜珈課程。瑜珈讓她感到身心放鬆，倘若能省下通勤，更能悠哉在花園喝咖啡或是書房閱讀一本書，之後移居荷蘭就省去交通跟語言的障礙，不過疫情關係，社區所有瑜珈教室盡數關閉，讓她意識到可以朝不同方向去教學。

熱愛瑜珈的她，決定專注成爲一名瑜珈老師，也開始自學如何架設影片跟網路營銷，嘗試以線上社團開啓付費與自由參加的課程，逐漸也開枝散葉，未來朝向全付費的專業課程教學，實現在家也可以全世界授課的概念。

真正的邊玩邊工作，
將專業轉換線上課程，一邊環遊世界吧！

旅行清邁時，遇到一對環遊世界的小夫妻，兩人平均年齡大約三十，正值事業上升期，原本是做日用品、精油、香氛產品的生意。我問他們：「你們怎麼放棄原本工作來旅行？旅費準備好了嗎？」他們笑說：

● 茱蒂 Facebook Page：home yoga with judy 瑜珈在家

「當初就是參加你的 2018 年旅遊分享會，就開始有了念想。剛好遇到疫情，有了出來的契機。」

　　小夫妻說，過去創業要花很多時間心力在行銷產品、客服、驗貨、包貨、寄貨、換貨等服務。雖然賺了不少錢，但根本沒有空閒允許他們出遠門，總在想該怎麼逃離原本的工作模式。但現實不允許，沒想到疫情開始，公司狀況出現問題，賺的錢也無法繼續支撐營運，只能換位思考該怎麼走下去。

　　過去數十年小夫妻都持續在心靈領域課程上進修，原本是自用，身邊的人有需要也會找他們諮商討論，兩人就決定從零開始架設網站，透過 IG、做 Podcast、寫文章推廣課程，剛開始也只有個位數諮詢，逐漸每個月都有 20-30 個諮詢，就這樣醞釀兩年決定出發，希望透過環遊世界的視野與學員共同成長。

　　因為線上課程不需要環境跟教室區域限制，只要固定有網路就可以授課，收入也可以支撐他們環遊世界的旅行，只是跟其他環球旅者不一樣的是，他們選擇固定旅居的方式，每一個城市定點居住一到兩個月，

● 清邁小夫妻 IG：時光圖書館 | 阿卡西紀錄

深度慢慢旅行該國，同時兼顧線上課程的品質。

歐洲開放數位遊牧簽證，吸引更多人才進駐

　　克羅埃西亞於 2021 年推出了為期一年的數位遊牧者的居留許可證，葡萄牙也在 2022 年推出「數位遊牧簽證」（Digital nomad visa），將數位遊牧正式資格合法化。現在西班牙、羅馬尼亞、捷克、愛沙尼亞、芬蘭、挪威、希臘、匈牙利、冰島、義大利、馬爾他都已經開放，申請費用在 60 到 500 歐之間，有明確的收入要求，簽證期限從半年到五年不止，可上各國移民簽證局找尋相關資料。

泰國 清邁遇到環遊世界小夫妻致緯與宇寧 (2022)

海外商品代購百百款，
也能賺成一門生意

　　過去在當上班族，準備出國前都會聽隔壁同事拜託：「你要去泰國順便幫我買薄荷膏兩條。」「你去日本幫我買藥妝，那個很好用。」殊不知這簡單的話語在某些人眼裡就是龐大商機，從代購做出貿易商規模，也補貼不少留學生、空姐跟領隊的荷包份量。

　　常見代購有兩種，第一種是貿易代理商，以成本價將貨物運回台灣，在網路上賣給客戶。第二種屬於個人代購，將客人指定商品帶回，或提供特色商品給客戶下單。

　　倘若出門想賺點便當錢，旅行者也可以將代購視為補貼旅費的好方法，出發前蒐集客戶需求名單，並在社群媒體發布代購相關訊息，訂定一套接單到寄貨的流程順序，再將貨物以郵件或行李託運送回台灣。

如何利用代購賺取合理利潤？

　　大多數人做代購都是從親友拜託開始，往往最後

落得一股內傷，除了耗費自己時間成本外，還忘記扣除匯率、運費以及人工成本，購買物件出了問題還必須連帶負責，把一趟旅行搞得烏煙瘴氣，賺不到錢，反倒賠了心情。

倘若代購要做得好，有訣竅與流程：

第一，先建立客群，吸引想海外購物的親友。

第二，研究代購商品資訊，必須挑取有利潤商品代購，事先查好是否已經有貿易商進貨，不要本地網路商店便宜賣，你千里迢迢從海外帶回來賣還比較貴。

第三，在個人平台發布代購訊息，利用社群或臉書社團將想代購者聚集起來，以免錯失彼此互利機會。

第四，可預先接受客戶訂單，並協助採購事宜，或著在當地挑選貨物，詢問群組人是否想要購買。

第五，將包裹寄回台灣再行分裝寄送給相對應顧客，並收取事先確認的費用。

如何訂定代購收費？

代購本身能不能賺錢，取決於商品定價，但商品成本不僅只商品價格，還包括包裝、運輸、遞送、稅

項和時間成本。所謂時間成本就是代購者本身的勞動費用、售後與服務費用，通常建議定價都會在高出原本商品價格的 40%-120%，換言之，代購價一般至少有七成以上才能賺錢，不過奢侈品另外計算。

精品代購賺很大？但入門一點都不簡單

清邁旅途遇見了粉絲麗莎，她是旅居在法國的人妻，她告訴我「你老是天空飛來飛去，很適合做代購。」也分享她這幾年做精品代購的眉角。她說一個奢侈品精品包包代購價可以從數萬到數十萬都有，主要是在賺價差跟貨品稀有度，因為許多款式亞洲都沒有。

不過大多奢侈精品店並不會把最好的明星商品直接賣給初來乍到的客人，許多客人必須要從配件開始買起，又稱配貨。透過多次購買與詢問才能買到夢幻逸品，能與店內的領班或是櫃檯打好關係也是其中一種方法，他們會預先通知並幫你保留貨品。然而奢侈品購物的風險也相對大，動輒數十萬到百萬，倘若有一點差錯就要自行承擔風險。

想要做代購賺錢並非難事，初期投入的時間跟人力成本非常的大，一但沒有計算好成本、匯差與郵寄

費用，就很容易賠本販售，加上如果有囤貨兼做電商經營，更會衍生出倉儲與平台銷售成本。

從代購翻譯做到專職代購，邊玩邊旅遊過好自己的生活

認識韓國小丸子，是因為她是發我業配的業主，後來才知道她有經營一個代購社團跟工作室。她早期是去韓國遊學念書，當時批發商需要可靠的韓文翻譯，於是她就邊念書邊做代購翻譯，默默就也跟著在旁邊學習很多代購商品知識與竅門，批貨市場的店家、貨運行也熟識，逐漸從專做韓國代購開始。不過小丸子表示，近年來韓國代購市場非常混亂，必須隨時掌握新品資訊，客源才不會流失。

韓國小丸子說她也去歐美旅

泰國 清邁 真心市集的直播代購 (2022)

行時邊做代購，以販賣當地特色商品為主，非精品項目，畢竟沿路還要旅行，無法負著商品遺失的風險，旅行重要是體驗當地人文風俗，而非以賺錢為主，不過，邊旅行還能賺一點補貼餐費也是不錯的。

　　建議一般旅行者可以建立信任的客戶名單，從信任商品開始做起代購，畢竟代購主的專業跟信任感非常重要，有好的客戶體驗能讓此延續長久，才不會幫人購買反得內傷。

旅遊網紅的賺錢模式，
自媒體經營法則

　　幾年前離職成爲無業遊民時，還沒有網路紅人（Internet Celebrity）這個詞。沒想到幾年後我就意外成爲了旅遊類「網紅」。所謂的網紅指因網路而出名的人物，或透過經營社群網站或影音網站累積知名度，並以此爲業的人物，又有人簡稱自媒體（We Media）。

　　自媒體，指普羅大眾皆能透過社群平台發表親身經歷，並具有媒體特性。不過多數定義網紅特性爲自由，賺錢容易，殊不知經營自媒體創業並非簡單的事，也不是所有人都適合！必須長時間累積內容，並創造話題與引領時事，讓粉絲產生信賴度與聲量，倘若只是爲了想賺錢，投入一段時間沒有流量跟觀眾，就很容易產生放棄的念頭。

如何成為一位網紅或自媒體達人？

　　茫茫網海如何讓陌生網友心甘情願追隨你？有句

泰國 清邁 BOB 咖啡館 (2022)

沒有比旅行更好的
投資，啟蒙跟獲得

話叫做「內容為王」，將創作內容選擇對的渠道，持之以恆的曝光與精進，逐漸就可以有追隨者，並協助你在這條路上持續發光發熱。

1. 確定經營目的：設定目標族群、確立經營理念與方向。

2. 確立營運動機：例如幫助他人、挑戰自我或獲利賺錢等。

3. 選擇曝光渠道：依受眾族群選擇平台創建，例如 YouTube、Facebook、Instagram、部落格、TikTok、直播等。

4. 持續創作內容：與打造自我品牌價值，並保持熱愛分享與學習精進，也可以跟同類型的媒體人互動，帶動粉絲同步增長。

如何從自媒體中賺錢？
網紅變現的模式有哪些？

成為網紅之前，我寫了十幾年部落格都不知道如何變現，成為網路紅人之後，就有人告訴我如何變現，沒錯！當你具有網路影響力時，品牌廠商自然就會找到你。

1. 廣告流量分潤

Blog 跟 YouTube 的收益部分來自廣告營收，而這些營收是由廣告商支付的。文章跟影片中間穿插的廣告點擊與瀏覽都可以透過系統計算，可以在 YouTube 工作室以及 Adsense 查詢。

「聯盟行銷」則提供渠道，讓創作者幫廠商推廣商品並賺取佣金，台灣有數家整合平台，也有不少大型跨國品牌直接招募合作推廣部落客，透過專屬代碼成交的金額，轉化成創作者佣金。

2. 業配合作，口碑行銷

所謂的業配合作，就是編列社群與廣告預算，透過網紅的網路影響力，以提升商品「曝光」與「銷量」，藉機讓商品推廣順利。另外一種叫做口碑行銷，透過網路名人或素人使用推薦，加深與消費者間的信任感，並帶動商品的銷量與業績。

品牌與廣告的業配合作邀約，通常以單篇、內容、廣告投放為報價基礎，另外也有微網紅的仲介公司，提供廠商與網紅之間媒合，賺取平台手續費用。

3. 媒體合作稿費與流量分潤

當網紅具有聲量以及文字作品，或著有著專欄作家的身分，很有機會收到傳統或是網路媒體的文章邀稿，通常以單篇或是文字數量計算，也有不少媒體採合作交換曝光邀稿，以高量曝光換取文章內容，當點閱次數超過某一個數字時，提供一定等級的稿費。

4. 實體活動或演講費用

網紅有基本粉絲群支持，可透過舉辦實體見面會與粉絲互動，分自辦跟邀約兩種。自辦活動涉及場地租金與人工成本，可利用廠商贊助、收取門票來攤提成本或賺取費用。應邀廠商活動，可做出席與交通費兩種報價。

另外，知識型網紅可辦收費實體或線上講座，透過粉絲實際參與賺取費用。企業邀請講座通常有固定金額或是請網紅自行報價，公家單位邀請講座則價格固定，車馬費另計。

5. 出版書籍或開賣線上課程

出版書籍分自費跟合作出版，自費出版需負擔所有成本費用，一本書製作莫約在二十萬台幣左右，合作出版則是與出版社簽約，以合約領取相對應稿費。第三種募資出版，以群眾力量先募資一筆款項，扣除成本就是最終利潤。

疫情影響之下，不受時間、空間限制的「線上課程」成為民眾進修、學習的首選管道，近年網紅們也流行開設線上課程，大多期望粉絲買單。

6. 團購利潤

早期網紅開團的形式是廠商提供折扣碼與購買連結，讓網紅在自家平台上宣傳吸引粉絲購買，再將合作利潤分給網紅。現今不少網紅將團購更改經營模式，尋找與平台相關的合作廠商，幫粉絲談更低的優惠價格外，也以高業績爭取更高分潤佣金，創造出廠商、粉絲跟網紅三贏的局面。

7. 商品海外代購

不少進口商品在台灣的販售價格大概是海外本地

兩到三倍的價格，更別說有些特別款式台灣根本沒有進口，於是不少居住在海外的台灣網紅就有了代購商機。海外網紅熟悉商品與台灣商品進口價差與質量問題，也可做示範體驗的教學，像是美國的保健食品、日本的藥妝商品、韓國的美妝保養都是代購熱門項目，不過經營代購勞心勞力，並沒有想像中簡單。

以上幾種方式，都是網紅在有「穩定」流量下才會有產生的商業變現模式，倘若你在還是透明網紅狀態，大多都是看得到吃不到，可以考慮合作商品交換模式，以文章換取更多人脈跟商品利基。

相信未來網紅商機只會越來越透明，只有合作價碼不透明而已，倘若有想往這個方向努力的人，不妨先充實內容，等站穩腳跟後，透過提案跟交換情報，獲取更多的變現可能。

如果沒有錢，你就先去工作吧！

　　很多人看我一直旅行，都會在想你的旅費從哪裡來？我想回答：「不會從天上掉下來，或是你的口袋過來。沒錢，就去工作吧！」

　　一直旅行看似不太可能，但的確在我身上發生了，這並非一朝一夕，走過自助旅行的門檻，抓住各種要訣後，才懂得該怎麼用最適合的方法走自己的旅途。

　　我認為賺錢也是一樣，當你還沒有任何專業技能，就只能賺取簡易勞力的行業，當你考取了會計師執照，學會了程式語言，擁有廚師技能，那麼就可以進階到另外一個職業等級，從基層到管理，累積經驗的同時，也會累積財富。

　　我也曾度過極度窮遊的旅途，一天預算僅有 500 台幣而已，也有過廠商招待的豪華旅遊，但必須用數篇文章撰寫跟平台發文去交換。這些年，沒有真正天上掉下來白吃的午餐，只有自己知道，努力才能換得下一次出門的機會。

歷經幾年自由業生涯，幾乎返家後就要立即投入工作，由於沒有簽約經紀公司，一人要負責起對帳、核對窗口以及處理信件各種雜事，必須隨時變換各種角色，可以是作家、可以是網紅、也可以是代購，必須一直走在時代的前面，後面才會有無數的人追隨你的腳步前進。

　　曾經我是朝九晚五的上班族，現在是一個自由業旅人，兩者身分的差異大概就是一個在職場體制內，一個是要創造體制的人。許多人會羨慕後者的身分，不過我常在想若沒有極度自律的精神，真的很「難」持續自由業這個身分。

　　這些年總結一個自由業心得，就是做什麼事情「請全力以赴」。當你能專心做某一件事情，基本上這件事情很難不成功；寫作是，旅行是，賺錢是，很多事情都是。還有遇到問題去解決，不是抱怨，羨慕跟猜忌。

　　沒有錢，你就先去工作吧！不要總想著賺多少錢才能去哪裡，而是有多少錢就去哪裡，但願旅行都是每個人心底最好的回憶，而不是一種遙不可及的夢，或是一輩子的嚮往。

Part 6.

繼續走，Keep Going！
這才是人生

如何把旅行過成喜歡的樣子？把夢想持續在未來發揚光大。

30 歲那年跑去紐西蘭與澳洲打工度假兼背包旅行，花了 400 天去了 11 個國家，我想把這輩子的旅遊天數都用光，沒想到幾年後我竟然會辭職重返旅行這條路，半年在台灣寫作演講，半年在世界走跳，直到 2020 年新冠肺炎疫情蔓延世界各地，各國封鎖，航班停駛，落到哪裡都去不了的窘境。

兩年過去，看到一絲曙光的我率先在歐洲全面解封之前買了機票，然後又飛到泰國短定居旅遊兩個月，2023 年去了北歐看極光，又返回埃及獨自旅行，帶家人去日本，最終明白，一直走，繼續走，才是我想要的人生。

伊朗 卡爾曼沙漠（2019）

去走一段長途旅行吧！
發現從未有過的自己

　　30 歲前，我去過一些國家，也有自助行的經驗，到過國外出差，也跟陌生旅伴一起出遊，大半都是短短的只有幾天或一個禮拜，所謂的長途旅行到底是什麼？我想大概也只有經歷過的人才明白。

　　30 歲後，第一次長途旅行是去紐西蘭、澳洲打工度假，過去很嚮往國外旅居的模樣，沒有錢到國外留學，也想在有生之年有過海漂的經歷，沒想到這趟遠行，改變的不只是我對於人生的觀感，而是更知道自己想要的旅行風景是什麼。

遲來的 Gap Year，
重新讓我看見旅行的多種可能

　　結束這趟旅途，才發現不需要準備很多錢去旅行，不再需要假掰吃下午茶跟住豪華酒店，背包客棧跟路邊攤也是旅行上選。同時我也很想把身邊的人拉近這個圈子，不過每個人都對此抱著「遲疑」觀望，疑惑

旅行不是只有吃喝買嗎？

長途旅行到底跟吃喝買旅行有什麼差異？

長途旅行無法規劃好所有景點，有時候走到累，玩到疲倦，什麼都不想做，只想要回家，但憑著「不甘心」三個字逼著自己繼續前進。有時候一個禮拜就走三個國家、好幾個城市，有時候連城市附近有什麼景點都不太清楚、有時候自己也不知道到底要幹嘛，但是這樣的旅途經驗卻令我特別懷念。

眼前看見的跟聽見的都是之前沒想過的，周遭發生的故事是在書裡電視裡才有的情節，長途旅行往往沒辦法打點好所有的行程，就連遇見的人事物都超乎想像，磨難一一報到，但幸運也隨時而來，往往因為親身經歷，對於人生起伏更感深刻，對於追尋人生美好的事物更多了點勇氣。

長途旅行是自由的，你會覺得靈魂被解放

旅途中你會遇見各式各樣的人，大多往往是自由的、奔放的、無拘無束的，畢竟都已經放下了一切去旅行，除了你自己，沒有人可以指使你，沒有人在意

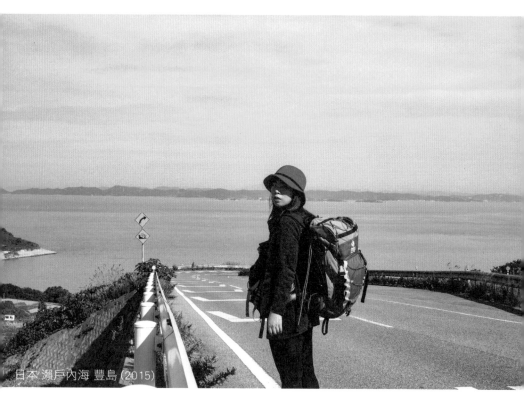

日本 瀨戶內海 豐島 (2015)

你的背景，沒有人在乎你年薪多少，也不在乎你的社
會層級，如果你去過很厲害的地方，他們的眼神會突
然炯炯發光，逼問著你怎麼到那個城市，並獻上給予
英雄的歡呼。

　　沒有人能定義你的成功還有失敗，身邊那些旅人
通常一期一會，離開之後就大概此生不復見，你可以

拋下職場各式各樣的包袱，盡情做你自己想成爲的模樣。

一個人最適合長途旅行，自己才是完美的旅伴

一開始我都有找旅伴的習慣，常常會上背包客棧或是旅伴區尋找一起走的對象，後來踩過幾次雷，遇到幾次難搞公主跟自戀狂王子，眞心覺得不需要爲了省一點錢把自己旅途搞得面目全非。

一個人，我會遇見很多人，其中也包括爛人，但比起過去帶朋友出門只能默默忍受到回程，現在我更有勇氣跟這些豬隊友說再見，既然無法繼續，就讓彼此都放生。旅途歸來後，也影響了我的愛情觀，寧可單身，也不願意成爲互看不順眼的悲涼兩個人。

如何定義長途旅行？

怎麼樣的定義才叫做長途旅行？超過三個月？或者超過三個國家？我想這應該不需要狹隘定義，就算是短暫但看不到歸程的旅行，都可以視爲長途旅行。即便你是在自己生長的國家，只要離開熟悉的地方，在陌生的城市裡面飄盪，非因工作或是學習的關係，

我都歸類在長途旅行的範圍內。

離開了自己熟悉的城市跟朋友，才能切割依賴的裙帶關係，在陌生的城市生活去接受別人的生活方式，也是拋開舊模式思維的開始，旅行產生的化學作用就像原本的老缸子，倒入了新酒，在其中發酵出美好的滋味。

許多人都會羨慕我，這幾年走了數趟長途旅行，一個人去了世界七大洲，甚至還帶家人背包出門，問我怎麼辦到的？事實上，就是給自己踏出那一步的勇氣還有決心，遇到問題就解決眼前的問題，不需要預設立場，也不需要過於小心謹慎，壞的旅程是經驗，好的旅程是精采，都是豐富人生記憶最好的養分。

於是我回來之後常會推坑身邊的朋友去旅行，而且最好是一趟長途旅行。長途旅行雖沒有想像中那麼好，卻是個一生難得的經驗。出發，去發現你從來沒發現過的那個自己！

去旅行不是因為有錢，
而是不想老了後悔

　　總有人問為什麼要離開？遊子背後往往有著言不由衷的理由，我第一次的遠行，因為工作跟感情都遇到巨大的瓶頸，歸來後，決意放棄走原本既定的軌道，並跟自己說「趁年輕能走多遠，就走多遠」。

　　過了幾年，歲月堆疊著一堆看不見的皺紋，有人笑我把這些年旅行花的錢去投資，大概能買上一間房，不過說真的，這輩子最不後悔的就是這幾年奔波的人生。

　　旅途中我看見的是一輩子的希望，旅途上遇見的人總告訴我：「你很棒，你很好，你值得更好的生活。」若說未來有什麼執念，就恨自己走得不夠多，不夠遠。於是不亂買名牌，也不亂花錢享受小確幸，心想能有多少時光在旅行的路上，就花多少時光走自己的路。

旅行沒辦法解決問題，
卻能讓你有另外一種思考的方式

　　幾年前遇見同事自殺，人生回到迷惘的十字路口，

除了感慨生命涼薄，也不知道下一站該何去何從，決定重新踏上旅途，看見生命另外一種希望。只是大多數人看到了結果，卻不知道中間我捨棄了什麼。

一路上，我學著捨得工作穩定的收入，捨得親人不在的不安，捨得錢財只出不進，選擇踏入一趟又一趟的旅程，經歷無數次的旅途輾轉。曾在香格里拉得高山症呼吸不穩，在中國昆明被偷，也見識了北極圈的極光，開車環過冰島一圈，甚至在北北印喜馬拉雅山脈下、純潔的放牧人家前騎機車奔馳，就這樣盡情地把人生放肆在無窮盡的旅途上，獲得了獨立思考的靈魂。沒有比為自

挪威 特羅姆瑟 (2023)

己活還來得重要。

旅行最終是找一條回家的路，是能讓心安的居所

　　旅途後期，我的心也不在漂泊，總有人問：「下一站你要去哪？」我喜歡說：「回家。」回哪個家？你不就在家嗎？有時候家不代表就是那個你生長的地方，更是讓你轉變的地方，更是當初讓你從束縛的框架中走出來的地方。

　　路上遇見的每一個人，都可能是生命中的貴人，他們讓我知道自己有多好，也不需要刻意討好，更不需要汲汲營營成為別人眼中的成功勝利組，而是真心愛自己的靈魂還有生活，即使你一無所有，卻也能換得別人的尊重。

旅行不是比較去多少地方、走多少路、花多少錢

　　我常認為，人跟人之間不該只剩下比較以及計較，捨棄那些三觀不合的人，就會留下合適舒服的人，有些人一年見不到幾次，卻常常想念，有些人即使天天相見，心底卻充滿憎恨。以前沒搞懂，現在理解，若有一個地方讓你思念，那麼有一天你註定會回到此處，

即使沒有任何計畫，也有人會讓你見著、念著，即使你什麼都沒做，也不會留下遺憾。要的不是眼前的風景，而是找尋更坦然的自己。你帶回來更多的故事，連結更多的緣分。

從離開到歸來，選擇不同人生的方向，已經不再像過去畏懼跟害怕改變，每個挫折都成就了自己的路途，唯有心堅強，才能無所畏懼，一路成長。

陪伴父母去旅行，
是一種修行，更是回憶

2018 年開始，我固定每年都會帶家人出國旅行，這幾年帶了爸媽去日本、韓國、汶萊、馬來西亞、印尼、南美、瑞士跟斯里蘭卡，每一次訂機票之前，都會問自己：「真的嗎？」畢竟帶家人自助跟獨自出走是完全不同的概念，一個人崩潰跟一家人崩潰，我寧可選前者，但是，有些事情不做，以後都不會做。

獨自旅行跟帶父母去旅行的差別在哪？

一個人去旅行，可以睡到自然醒，可以選擇幾點睡，可以一整天哪裡都不去，選一間咖啡館就好好發呆。帶父母去旅行，要配合家人早起跟早睡，有固定的作息，沒有咖啡廳，沒有商店街，只有景點、餐廳跟住宿三個點。

一個人去旅行，自助功課可以做一半，反正到時候再想辦法，不能去的就直接放棄算了。帶父母去旅行，事先要查好所有景點、交通跟備案，做好每個人口

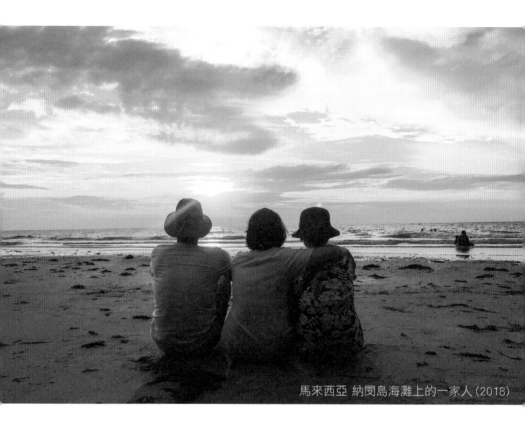

馬來西亞 納閩島海灘上的一家人 (2018)

味調查，吃飯吃麵吃泡麵吃便當，不能吃的就不要碰。

　　一個人去旅行，可以一整天不說話，帶父母去旅行，要聽家人說整天話，有些話你不想聽，也不能不聽。一個人旅行，會打扮的漂漂亮亮拍照，什麼地方都想要自拍，想要上傳到社群媒體。帶父母去旅行，完全不想拍照，你忙著顧他們，根本沒時間裝扮自己。

一個人去旅行，很自由，
帶父母去旅行，是不想有遺憾

　　老實話，我還是喜歡一個人勝過帶父母去旅行，但阿姨說，有人總是在父母過世後才發現，自己失去了他們，後悔當初怎麼沒有做什麼。

　　爸爸說，隔壁的鄰居上週進了醫院後到現在還沒出來，這個年紀看了太多失去，也怕哪天就輪到自己。也告訴我，賺了一輩子的錢也帶不進棺材裡，為了旅行，他會好好保養身體。年紀越大，更明白父母親不見得可以陪伴終生，再老一點，或許誰都走不動，不想等到哪天白髮斑駁，徒留原地的遺憾。

　　每個人的家庭背景都不同，也並非真的帶出去旅遊才叫做孝順，只是剛好家人看我一年到頭四處旅行，也想體驗自助旅行的感受。我認為父母跟成年子女都是獨立的個體，不應該是階級式的關係，彼此互相尊重與包容，而不是誰應該為誰做些什麼。你能做什麼，就去做什麼！不要有遺憾就好。

我也跟父母收錢，帶他們去旅行

　　許多人誤解，我帶爸媽去旅行全程費用由女兒買單，我告訴他們：「帶爸媽去旅行，我會跟父母收錢，

這是我們家的習慣。」由我規劃自助行程內容，也交給我處理機票跟訂房雜項，最終全部費用各自均攤，沒有親情折扣價碼，偶爾我媽還會請我吃飯。親子旅遊出國明算帳，不會造成兒女經濟上額外的壓力，這樣子女也更願意帶他們出門旅行！

帶家人去旅行，是一種緣分的延續，記憶的延伸

隨年紀逐漸明白，帶家人去旅行這件事，唯有自己入火坑，也沒有人能逼我入火坑，雖然每次帶長輩出門都會握緊拳頭、眉頭緊鎖、心力交瘁，不過一趟好的旅行，可以讓他們增廣見聞，並能跟左鄰右舍說嘴很久，這是久待在家裡不會有的新鮮感受。

我常笑說，一個人旅行，你會活得像自己，帶爸媽去旅行，你會完全失去自我。但這就是一家人阿！吵吵鬧鬧才是正常。

我告訴爸爸，未來荷包有多餘的錢我們就買機票出去玩，車子舊了可以使用就好，衣服夠穿就好，能帶你跟媽媽出門，是一種記憶的延續。人生沒有太多以後，也不想老了才後悔，趁著彼此身體健康出門，沒有遺憾活著就好。

旅行，讓我明白想成為什麼樣的人，最好，是善良的人

　　曾經，我帶著前公司的幾個同事去泰國曼谷自助旅行，那一次短短的五天，我帶著一群人搭了巴士、又搭捷運，教他們怎麼搭計程車，最後一天我甚至放生所有的人，告訴他們：「今天我不帶大家出門，你們就選擇用自己的方式去冒險。」

　　這一天，內心過得非常忐忑，就怕大家會迷路或是不知道去哪裡，到了晚上我迫不及待問大家今天過得如何，沒想到所有人都興奮的告訴我這一天他們的冒險。第一次出國而且不會講英語的同事，竟然跟路邊的人問起怎麼做青木瓜沙拉；有幾個人跑去按摩，他們也分享了自己心裡嚇得半死的情緒，最開心的是他們都平安回到旅館。

　　聽著我也覺得與有榮焉，明明出外所有的決定都是小事，包括買杯水、搭個捷運，或著是跟對方溝通，卻需要在每一個人心中種下勇敢，回來之後每個人都感謝我這一趟旅行帶給他們一次人生很好的禮物。

馬來西亞 馬六甲 彩娘惹體驗 (2022)

回到辦公室之後，其中有一個同事走進我的辦公室，送我一支漂亮又昂貴的筆，我知道他們想感謝我這幾天帶他們安排行程的心意，但我很堅持留下短短充滿謝意的紙條，退回禮物；不是不喜歡禮物，因為對我來說：「旅行是件快樂的事情，不是等價交換。」

旅途教會我，當一個善良的人，才會活得快樂

還記得在泰國合艾的理髮廳，手機放在櫃檯就大刺刺的走出門準備離開，好心的店家衝出來拿給我，我連忙道謝到快要感激涕零。在泰國普吉島鎮上找不到住宿，是路過的大叔載我去找住宿，還帶我去吃飯，還說有問題隨時可以打電話聯繫他！

不知道怎麼去下一個點，一堆人用我聽不懂的語言告訴我該怎麼去。東西又被自己弄不見了，身邊的人把他的東西無條件給我，讓我可以無憂的繼續旅行！我認為人的「價值」並不等同「身分地位」，旅行的價值也不等於花費的價格，相信錢能決定旅行的長度，但眼界可以決定旅行的寬度，為人良善也是一種活著重要的價值。

面對價值，不能只建立在金錢上

當不再用固定收入衡量支出，面對花錢的觀念，我越來越有自己的一套準則，同時也學會尊重不同文化的價值觀。認為錢就應該花在喜歡的事物上，寧可把錢拿去吃光花光，也不要去經營一段虛假的感情，用自己能力賺的錢去做任何喜歡的夢想，都應該是值得鼓勵的行為。

所以未來的時光裡，多希望手上賺的每一分錢，都可以投資在夢想上，而不是存進了無止盡的銀行，或是買一個不動產有個未來的人生保障，不願意被世俗的架構綁架。

分享自己擁有的一切，在可以付出的範圍

沒有任何東西必須要建立在等換的價值上，這是過往旅途陌生人教曉我的道理，不要期待付出一定要有回報，這樣就不會感受到委屈，做人就是有能力時要盡量付出彼此，真正能回饋你的是善良還有真心。

或許是如此，長途旅行回來後，我常笑說自己這輩子都無法賺大錢了，透過旅行賺到的友情，賺到的回憶，大概是我人生這輩子最棒的財富之一。或許無

法大富大貴一輩子，卻可以用所有的財產買走不完的旅程，除此之外，我還可以選擇繼續當一個善良的人。

旅行歸來讓你保持熱情
的七種方式

　　林懷民說：「年輕的流浪是一生的養分。」對我來說，流浪也是轉變人生的開端，讓我有勇氣去改變現狀，並挑戰世俗的眼光。即使每次歸來後，身邊的所有事物都沒有改變，但我知內在已有所改變，並願意調整步伐，相信，路，會一直走下去！不會因為你歸來而停止，只要心還跳動，那就必須熱血下去。

有些事情現在不去做，這輩子都不會去做
有些事情認真去做，將為一生的養分

　　我整理了幾個讓心熱血下去的方法，給沒有出發或是準備出發，或是對未來還在迷惘的旅人們。

一、設定方向，不要走回頭路

　　現實雖然殘酷，但是它也有可愛的一面，你必須兩面兼顧，如果只想壞的一面，即使再次遠走高飛也幫不了你解決困境。幫自己設定未來的方向，穩健朝

目標走去，途中遇到困難沮喪是一定的，就像旅途中你也需要解決任何突發的狀況，問題並沒有那麼可怕，面對它、解決它或是跳過它，但千萬不要否決它、逃避它，走那些過去不想走的回頭路。

如果你想要長途旅行，現實不允許，那就設定短途旅行或是簡易旅行。如果你害怕獨自旅行，又想嘗試獨自旅行，先從小範圍開始體驗，然後慢慢把膽子練大。如果你想繼續旅行，那就努力存錢，常關注旅遊新聞，隨時幫自己準備出發的心情。

二、保持熱情，不要成天抱怨

為什麼要去旅行？因為就是想脫離一成不變苦悶的生活。我想這是大部分喜好旅行人的心聲，想多看這個世界，擴展自己的視野，讓生活多一點色彩，不是活在水泥叢林中的原始人。

但這樣的熱情往往只存活在旅行，回到現實就變回一條蟲，但水泥叢林也有不一樣的風景，裡面也有善良可愛的人們，他們對於生活保有熱情，對未來有所期待，你應該延續旅行的熱情回到生活裡，而不是只在旅行中找尋熱情。也把這樣的熱情帶給週遭的人，

他們會相信旅行真的能帶給人正面力量。

三、把握機會，不要只會等待

路，是人走出來的！機會，也是人創造的！當你路越走越廣，認識的人越來越多，相對的機會也會從無到有充滿在你身邊。

當機會從天而降，又跟你的目標一致，不需要故步自封侷限在某一個範圍，你都已經決定走出去舒適圈，不需要回來還死守自己的小城堡。

旅行的路本應該越走越遠，伴隨而來的眼界越來越廣！請也讓你的心能納百川，把握人生每一個變好的機會，不是只坐在那邊傻傻的等待。

四、分享旅行，找到志同道合的人

我喜歡在旅途中跟旅人分享旅程，透過旅人們過往的記憶以及生動的言詞，去激發你原本的冒險精神，或許你從未到過西藏，但卻也能在旅人的口中感受到那天地間的遼闊，因為想體驗他們敘述的美好，於是開啟了下一段旅程的契機。

同時也把你的經驗分享給喜歡旅行的人們，讓他

們也可以從你的分享中得到一些認同或是激發出過往相同的歷練，或許曾經你們是寂寞的！但透過不斷的分享跟交談，你會發現這個世界沒有想像中陌生，可能你們曾交會在不知名的城市角落，這種小確幸需要你去分享發掘。

五、既然選擇改變，那就不要害怕改變

這個世界有太多可怕的事情，複雜的聲音，往往為了保護自己變得哪裡沒辦法去。但可怕的事情並不會因此減少，而你也喪失了學習克服困難的勇氣，就像嬰兒學走步，是要經歷多少次跌倒，不經歷一些挫折，你怎麼知道原來還有其他路可以走。

如果你厭倦了躲在舒適圈裡，那麼就勇敢的走出來，既然選擇出走，就拿出面對問題的勇氣，不要擔心自己會輸給恐懼，當你每過了一個關卡，你才會發現人生的每一步都會有新的可能。

六、學會捨棄，留下你需要的

當年紀越來越大，放不下的東西就越來越多，好不容易建立起來的人脈、錢脈跟事業，可能都是你用無

數的時間跟心血去打造，但是人生就只有一個，生不帶來，死不帶去！如果這些都不是你未來想要的，為什麼要被「虛偽的輝煌」綁住，過著你不想要的人生。

單純就是幸福，不需要好高騖遠追逐天邊的彩虹，可以輕易的在水光倒影中靜靜欣賞雨後的美景，捨棄那些讓你覺得有負擔的東西，簡單過你想要的生活。

七、珍惜擁有，擁抱不完美

每個人都有自己不同的生長背景，那些所擁有的東西有時候是不能比較的，或許現在社會的價值觀總是用金錢去衡量，但是生活的快樂與否掌控權還是在於你，不要只會介意那些別人擁有的，然後煩惱得不到的，請珍惜你手邊所擁有的，這樣生活會比較快樂。

有時候完美的人生不見得擁有 100 分的快樂，認清自己的缺點，過自己想要的生活；把自己逼得這麼緊，下一個十年你並不會比較快樂。

沒有非去不可的地方，
總有一個出發的理由

　　許多人都有旅行的夢想，卻往往無法踏出那一步。要去哪裡？！該去哪裡？碰到旅途計畫的實際面，就像蜘蛛精被孫悟空的斬妖除魔棒打回原形，內心碎碎念：「像我這樣弱咖，到底能去哪裡？」

　　過去，我也跟許多從未踏出那一步的人同樣徬徨過、害怕過，甚至覺得巷口充滿各式各樣的怪叔叔，覺得不用出國旅行，離開縣市區域都有困難，此時就讓過來人的姐告訴你幾盞明燈。首先雙手握住，然後拿出錢包裡面的提款卡，去 ATM 刷一下還剩下多少錢。

錢能解決的事情，都是小事

　　旅行最重要的是什麼？是旅費，有多少錢，就去多少的路，口袋沒有太多的錢，走路到附近公園也是選擇，倘若有一點預算，可以用最省錢的方式，坐巴士去旅行，不見得要到國外，國內也有很多你沒去過

的地方。旅行不見得是要玩，散心也可以，訂一張巴士票去一個人少的地方；畢竟，人多真的很難散心，可能還會鬱悶。

台灣雖然很小，但很多美麗的鄉間，除了都市區以外非常多的鄉間都是好去處。真不知道去哪，就矇著眼睛隨便射飛鏢吧！選中了，逃離到鄉間後就要準備開始展開你的旅行。

無論是去國外還是國內，行李都得準備。倘若在台灣，帶幾件換洗的衣服，不用太複雜，四處都有便利超商。台灣的交通也很方便，查一下火車或巴士時刻表，只是鄉間的公車或許要等久一點，可以利用「台灣好行」之類的巴士，記得要注意末班車時間。

不要怕，你其實比想像中勇敢

沒有朋友一起出發，就請一個人去旅行吧！下車之後，打開手機導航，搜尋附近的景點，找間特色的咖啡館，或是某個博物館或書店，與自己對話，與過去和解，慢慢去釋放過去那些混沌不安的情緒。

晚上，就找一間青年旅館投宿吧！總有一個大廳聚集了一群你完全不認識的人，鼓起勇氣去介紹自己：

「哈囉，你們好！我是來自桃園的雪兒。」其實就只是這一句話。

　　其他人陸續開始介紹自己，然後問你今天去哪裡玩，明天要去哪裡走，聊得來就一起走，想安靜就一個人呆在房間望著天花板，沒有非要完成什麼任務，你只是來旅行。

出發吧！你值得更精采的生活

　　旅行這檔事，不去是遺憾，去了也不見得圓滿，至少你選擇出發，就是件好事。有些景色你必須現場看才明白為什麼，一趟好的旅行，你可以說嘴很久很久，看過的風景深深烙印在靈魂深處裡，嘴巴的鹹味存在記憶裡。

　　練習在旅行中坦然面對一切，任何意外都可能發生，只要面對，幸運就會隨之降臨。腳是你的，路是你的，走不走，也是你可以決定的。

　　出發，總比在想什麼時候出門好，路上會有你期待的風景。

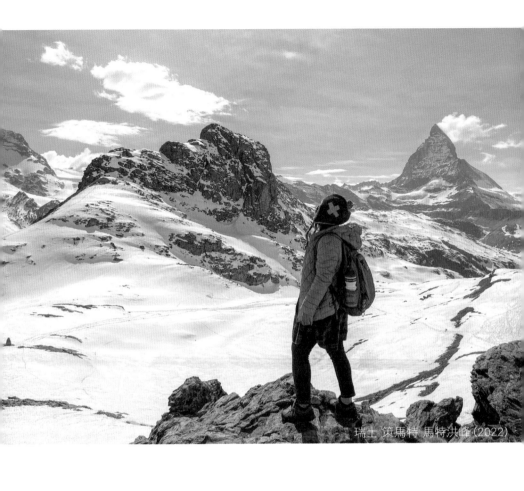

瑞士 策馬特 馬特洪峰（2022）

273

自助旅行實用網站與 APP

（以下為 2023 年資料，查詢時如有異動，請以當時實際情況為準。）

● 簽證

外交部領事事務局全球資訊網──簽證
https://www.boca.gov.tw/np-3-1.html

● 機票查詢比價

Skyscanner、Momondo、Kayak、Google Flights、Expedia 智遊網、攜程 Ctrip、 Trip.com、Hopper、eztravel 易遊網

● 里程及航空知識

研究生的點數旅行筆記、TRIP+、A+ 哩程玩家の粉絲團、虎咪走天涯 Humitrips

● 旅行機票達人粉絲團

布萊 N 機票達人、甜甜哥の背包地圖 -Mr. Bonbon's Travelmap、台灣廉價航空福利社、just. 崩潰 .me、蓋瑞哥 機票獵人、愛出國 i-fly.tw 2.0、賴導機票快報

● 訂房比價或國際訂房網站

HOTELSCOMBINED、Trivago、BOOKING.COM、

HOTELS.COM 、AGODA 、Expedia 智遊網、AirBnb、
Trip.com、HOSTELWORLD

● 航班通知或航班追蹤
飛常準、FlightRadar24

● 地圖網站
MAPS.ME、GOOGLE MAPS 、百度地圖、韓巢地圖

● 交通叫車
BLOT、UBER 、GRAB

● 行程、租車比價搜尋
Klook、KKday、Getyourguide、租租車、Rentalcars

● 通訊翻譯換匯與記帳
Skypt、Google 翻譯、Whatsapp、Wechat、LINE、Currency、
天天記帳

● 查找行程與行程整理
APP：窮遊錦囊、馬蜂窩、貓途鷹 TRIPADVISOR、背
包客棧、背包地圖
書籍：孤獨星球 Lonely Planet 指南系列、地球步方旅
遊指南系列

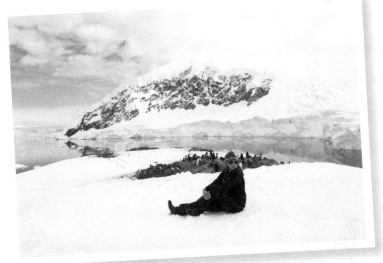

帶爸爸去南極自助旅行
（2018）

挪威 羅弗敦群島的北極
光（2023）

保加利亞 普羅夫迪夫老
屋子前的貓（2022）

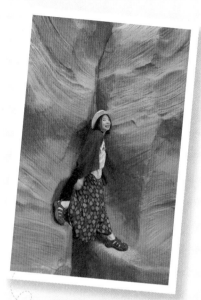

法國 戈爾代的石頭
小徑（2022）

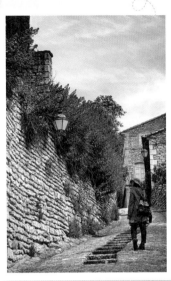

泰國 清邁咖啡館 MARS.
cnx（2022）

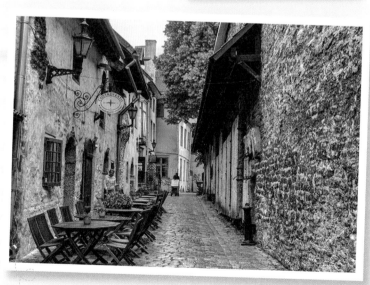

愛沙尼亞 塔林的露天咖
啡館（2022）

出發！旅行去

VU00214

每一次出發都有意義：從 0 開始的自助旅行指南

作　　者－雪兒 Cher
主　　編－林潔欣
企劃主任－王綾翊
封面設計－江儀玲
內頁排版－徐思文

總 編 輯－梁芳春
董 事 長－趙政岷
出 版 者－時報文化出版企業股份有限公司
　　　　　108019　臺北市和平西路 3 段 240 號 3 樓
　　　　　發行專線－（02）2306-6842
　　　　　讀者服務專線－ 0800-231-705．(02)2304-7103
　　　　　讀者服務傳眞－ (02)2304-6858
　　　　　郵撥－ 19344724　時報文化出版公司
　　　　　信箱－ 10899 臺北華江橋郵局第 99 信箱
時報悅讀網－ http://www.readingtimes.com.tw
法律顧問－理律法律事務所 陳長文律師、李念祖律師
印　　刷－勁達印刷股份有限公司
一版一刷－ 2023 年 6 月 16 日
一版五刷－ 2024 年 6 月 17 日
定　　價－新臺幣 360 元
（缺頁或破損的書，請寄回更換）

時報文化出版公司成立於一九七五年，並於一九九九
年股票上櫃公開發行，於二〇〇八年脫離中時集團非
屬旺中，以「尊重智慧與創意的文化事業」爲信念。

每一次出發都有意義：從 0 開始的自助旅行指南 ＝
Keep going!be a traveler!/ 雪兒 Cher 文 . -- 一版 . -- 臺
北市：時報文化出版企業股份有限公司 , 2023.06
　　面；　　公分
ISBN 978-626-353-902-0(平裝)
1.CST: 自助旅行
992.8　　112007873

ISBN 978-626-353-902-0　　　　　　　　Printed in Taiwan